行動中的藝術家

Artists in Action: Essays and Commentaries

美術文集

|李渝 著|

藝術家

Artists in Action : Essays and Commentaries

藝術家出版社

行動中的藝術家

李渝 著

美術文集

自序 　抒情時刻

2006年4月，在某一次文學工作坊的研討會上，一位主修華文文學的研究生問了我一個問題——小說《夜晡》裡，聲樂家因政治迫害而失憶，一首歌對她不懈地唱著，終究在故事結束時是喚回了記憶。

這首歌是什麼？

面對聰穎認真的學生，回答不得不謹慎，我例舉了曾讀過的幾位作者的寫法，說到摧毀後的再生，和「抒情時刻」——the lyric moment。

陳世驤老師說過，中國文學史就是一部抒情傳統。何等廣袤深沉的這傳統，經古今中外多少呈現、研究等而早已釐定場域和定義，提抒情，自然不是什麼新主意新見解。只是三年前那一初春的早晨，當陽光從長窗照進會議室，落在窗前坐著的年輕學生們的髮上，烘托出一頭頭的蓬鬆的暈光時，因一個即時的問和答，本來無心去意識的某種寫作動機，竟變成一個論點，常在思路中出現了。

人類從不因時空改變而停止過摧殘的活動。戰爭、黨派鬥爭、國家機器、意識形態等，製造著外在的暴亂；我們的先輩不是被屠戮（像〈和平時光〉裡的父母親），就是被掏空（像《金絲猿的故事》中的將軍）。而進行在內在的暴力，規模也是一樣地深廣，程度一樣地慘澹；20世紀作家、畫家、音樂家們自殺和精神失常的數目令人吃驚。公眾歷史和私人歷史都很荒瘠。眾體和個體都是一如英國畫家培根（Francis Bacon, 1909-1992）筆下人物似的殘體。時空來到現、當代，蠻荒並不下於古代。

錯誤重複，災難一再發生，欠缺是一個與生俱來、無法改造的基因。抒情，在我們的時代，還有可能，還有必要嗎？

　　抒情，無論它的範疇是什麼，大毀壞大失敗之後還能持續有效，勢必不得不涉及人的再生和重建；它要使人明白，人和世界——外在的和內在的——必須設法互相認識、諒解、協調，而不能達到共存的目的。

　　當政治上的革命者和體制抗爭時，藝術家同樣也介入在各種搏鬥中，或訴之於激烈的顛覆、叛逆，或消極的拒絕、抗衡，或安靜的疏離、遁逸。各種行動反應於外，深入內裡，起因不同，形式不同，對象有異，可是場場也都是辛苦的戰役，呈現在卓越的創作活動中，觸目驚心，動人心弦。遇到這樣的藝術，就像在戰役停止的曠野，一片蕭寂荒涼什麼都沒有了的時間，硝煙漂流的那頭突然現出一個身形——你究竟不是只有一個人！

　　你迎上前，不激動不流淚，只是要和他相擁，慶幸有了起死回生，殘軀復原的機會。

　　收集在這裡的十二篇文字，想要找尋的，莫非就是這一種抒情時刻了。

　　此書正文部分本只收集了十一篇發表過的文字。

　　2005年5月去香港浸會大學教書前，2004年秋天就開始準備功課了。不擅即時開口說話的我，為了避免臨場出錯，只好事先努力把每篇講稿都儘量寫出。松棻說我 over-prepare，太緊張。

　　寫到郭熙〈早春圖〉時，跟松棻說，「畫的都是人體器官呢。」

「有根據麼？」松棻問。

自然有。

坐在書桌前的藤椅中，松棻用手撫著下巴，微笑，不說話。

妳又要惹麻煩了，我知道不說的是這句，而微笑後面有著的是信任吧。

浸大講稿共有八節，從第一節先秦物象開始，一路講到第四節唐人物畫，十分順利，同學們都聽得懂，反應很好。7月1日將開始第五節——10世紀山水大師，包括郭熙和〈早春圖〉。不普通的觀點會引起怎樣的反應呢，這時心裡在想著。

晨七時左右，旅社電話鈴響起，長途從紐約打來，不是慣常的松棻的聲音，是病變的消息。

課程中止在〈早春〉一節上。

第十二篇：畫春——郭熙的〈早春圖〉和〈林泉高致〉為松棻加寫。

書名《行動中的藝術家》，源自刊印於1978年5月《抖擻》27期的松棻寫的〈戰後西方自由主義的分化——行動中的列寧主義〉。

目次

第一部　地獄天使

地獄天使

日光靜好 維梅爾

荷蘭畫家維梅爾（Johannes Vermeer,1632-1675，亦譯作維彌爾）生前和生後兩百年都沒有受到重視，從19世紀中葉開始而漸受注意。今日西歐學院對他有極高的評價，一般觀眾還更喜歡他。1995年11月美國華盛頓國家畫廊推出維梅爾特展，盛況空前，參觀人數打破記錄，到現在還被津津的談論著。2000年和2001年紐約大都會博物館又辦了兩次特展，依舊大受歡迎，每天場內外都是人潮。

維梅爾所向無敵，在各處都叫好叫座，以至於有人說，誰要是經費有困難，就去辦個維梅爾展吧。總是出現在畫家筆下的窗前女子，隨著各種海報招貼、特刊、日曆、明信卡等行走四方，則已成維梅爾的標誌，大家都熟悉和喜歡的人物。

為什麼古典、雅致、靜熙的維梅爾，在後現代以後的囂躁的今天，竟成了西方藝術的寵兒，藝術市場的超級巨星呢？

黃金時代

17世紀初的荷蘭，進行了八十年的獨立抗爭已經來到最後階段，就要從殖民主西班牙的神權統治中解放。1639年，維梅爾出生前七年，在常普將軍（Tromp）的率領下，十三支荷蘭船艦和七十七支西班牙船艦在英國海岸的當斯（Downs）附近決戰，竟然大勝，荷蘭就此宣告自主。依靠遠航到中國和日本的強勁海上貿易，荷蘭發展成經濟要國，繼義大利而成為歐洲重地。維梅爾的故鄉戴爾夫特（Delft）位在連接了鹿特丹和海牙的運河的邊岸，水陸交通便利，也成為比翡冷翠還繁榮的商港。

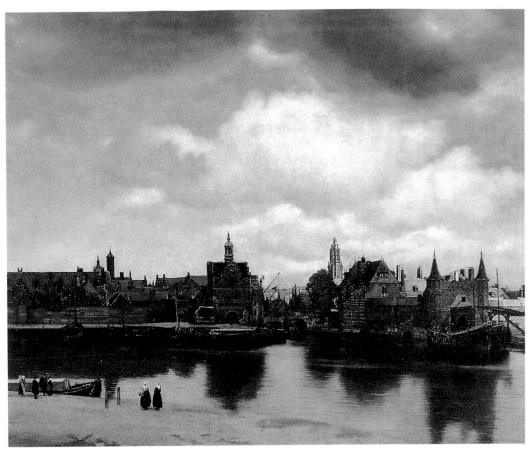

▌維梅爾　戴爾夫特景色　油彩畫布　96.5×115.7cm　1660-1661　海牙皇家美術館藏

　　地傑人靈，在藝術上，戴爾夫特的藝匠們模仿當時大量進口的中國青瓷，製作出精美的白底青花「戴爾夫特瓷」，是東方主義風格的好例子，到今天仍舊是瓷界名品，收藏家的寵愛。從17世紀初開始，接續七十五年左右，戴爾夫特又一連出了十位以上卓越的寫實主義者，後來被史家們稱譽為「無可置疑的大師們」，其中包括了我們熟悉的林布蘭特（Rembrandt,1606-1669）和較不熟悉的維梅爾。他們總成績驚人，17世紀也就被稱為荷蘭藝術的「黃金時代」。

　　寫實主義興起，自然和從文藝復興以來的藝術商業化、藝術家職業化、小資產階級風味漸成主流的時潮有關。18世紀中國繪畫也曾發生過類

似的演變，例如在「揚州八怪」的筆下，也見到菁英文人風格迎接市民趣味的趨向。

這也是理性主義的時間，思想家笛卡兒（R.Descartes,1596-1650）曾說出「我思故我在」的名句。借用在繪畫上，對視覺藝術家來說，或可說成「我看則我在」吧。而荷蘭畫家們的這一看，看到了周身的河流、街巷、人家、靜物、普通人、日常活動；他們把繪畫從神話、宗教、貴族的世界領入實際生活，也就是說，把繪畫從神世引入現世，從喻意性推進到繪象性、視覺性，使繪畫更繪畫。在照相機還沒有發明以前，他們以眼為鏡頭，筆為快門，伸入各種時態，各種地方，各種形狀，生動的記錄了生活。像林布蘭特和維梅爾這樣水平的，自然是又提升了生活。

法國人的眼睛

1632年，躍動的時代，約翰‧維梅爾生於戴爾夫特，老家就在市場中。父親經營酒棧，同時還設計、製造絲質用品和買賣繪畫。小維梅爾的啟蒙老師是不是就是父親，後人不甚明確，但是日常生活耳濡目染，想必影響了成長中的他。1653年春天，二十一歲的維梅爾和凱瑟琳結婚，皈依夫人信奉的天主教，以後生了十一個孩子，一大家子就和父母親住在一起。同年年底，他在當地的藝術家工會註冊，成為職業畫家和畫商，1663年和1670年還兩次擔任工會主席。1672年荷法戰爭爆發，荷蘭經濟衰退，酒店關門，家屋不得不出租，他們搬去了一間小房子，生活頗為困窘。雖然在坊間已經小有名氣，維梅爾的賣畫生涯一直不很順利，常得靠借貸維持日子。戰爭到來，繪畫市場蕭條，情況更艱難，1675年在貧困中去世。

四十三歲的一生很平凡，不曾發生過哪種盛事奇譚，能讓史家們發揮。18、19世紀，荷蘭書寫自己的「黃金時代」，也沒給維梅爾什麼篇幅。身後兩百年沒人注意，維梅爾幾乎從歷史上消失了。

1842年，法國人托赫（Theophile Thoré,1806-1869）看到了他，驚為天人，深深被感動，此後用去了幾近一生的時間，尋找和推崇維梅爾。托赫出身貴族，集記者、革命者、作家、攝影家、藝術史學家於一身，因介入反拿破崙活動被放逐十年。他乘此遊走歐洲，追蹤維梅爾，1866年開始以托伯格（Thor-Burger）為名，寫文章推介維梅爾，對畫家的歷史評價起了關鍵性作用。因為畫家生

▌托赫（E. J. Th. Thoré, 1806-1869）

平記錄不多，師承不明，卻畫相動人，托赫把維梅爾稱為「戴爾大特的獅身人」（Delft's Sphinx）。

　　19到20世紀藝術對光的追求，使人終於要留意到維梅爾，明白了他畫中那一片靜光的內涵。原籍荷蘭的梵谷在一封給友人的信中，曾經說到自己是如何的感受到了「這一位奇異畫家的檸檬黃、淡藍、珍珠灰、黑和白色」所繪成的不凡色調。

　　1908年，荷蘭畫家楊凡（Jan Veth）寫到維梅爾的「釉亮的顏彩，平滑的質地」，「高貴的」、「斑爛的」光線，傾服於畫家如何將這種光線「浸溶在一種真正的史詩藝術的肅穆、端莊中」，並且認為維梅爾是17世紀荷蘭藝術的結晶，在所有荷蘭大師們中，「最具有荷蘭性，同時又最具有希臘性」。用今天的詞語來說，大約就是本土性和世界水平兼美吧。在自己的家鄉，維梅爾總算獲得了認可。

　　不過仍是法國人眼光特別，不能更細緻更用心的普魯斯特（Marcel Proust,1871-1922），在《追憶似水年華》第五卷〈女囚〉中，寫到他一位著名的作家朋友貝戈特用中國畫來比贊維梅爾，說兩者共享了一種「自身的

美感」，一種「典雅」，後來在一次畫展上，貝戈特看見維梅爾畫中一面黃色的牆，居然被它震撼得（在小說裡）昏倒在地而亡。

　　逐漸被重新閱讀，一再獲得慧眼獨具者的佳評，局面越見扭轉，遙隔了兩百年的時光，在藝術的遼空，維梅爾畢竟像星斗撥去了黯雲一般的照耀起來。

風格共同體

　　從風格簡單地來說，維梅爾吸收了古希臘、羅馬藝術的潔淨端莊，義大利文藝復興的明淨的空間規畫和典麗色調，英國和荷蘭肖像畫的理性規格、嚴謹寫實。他的眼睛啟發了後來者的眼睛，例如18世紀法國寫實主義畫家，為中國徐悲鴻奉為圭臬的夏丹（J.S.Chardin,1699-1779），後來就屢

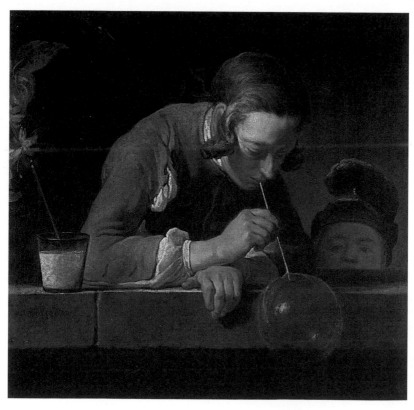

▌夏丹　肥皂泡泡
油彩畫布
61×63cm
1739
紐約大都會美術館藏

屢呈現維梅爾式的親切居家情景，和背光中顯光的特技。而維梅爾窗內的那一抹靜光，終就也要幻化成後來使印象派入史的滿目燦光。和中國藝術遙遙相似上，評家──除普魯斯特以外──還認為，他畫面上熠熠閃爍的一片平滑如瓷釉的光澤，可能源自當時在荷蘭常見的中國瓷器。若是對中國藝術熟悉，站在維梅爾的畫前，說實在，倒真會想起了中國繪畫裡的一種境界上的靜邈悠遠呢。

亞洲古典藝術以國分界，例如印度藝術、中國藝術、韓、日等國藝術等，是為個別藝術體，彼此之間雖也進行著學習、影響等活動，例如佛教藝術東來、中國文人畫派東去等，可是運作力量都還不能持續地強烈到，足以使個體之間的疆界軟化或模糊，而交通成風格發展的共同體。西歐藝術來自不同國家、民族、種類、派別等，相互切磋、影響、演變，各種支流匯合成一條不竭而共汲的巨流，在維梅爾的承先啟後中，我們再一次見到它的慷慨的包容力和強韌的能動力。

畫家有二十一幅作品曾列在1696年阿姆斯特丹的一次拍賣名單中，其中十六幅已被鑑認，這十六幅也就被用來參鑑維梅爾其他畫作。托赫曾列出六十六張作品，鑑定其中三十六張為真蹟。今日學者一般同意維梅爾的真品在三十六幅左右，實在不多（平均一年畫一張？），畫家出品似乎頗為謹慎。其中被認為傑作的幾幅，常以室內為景，構圖簡明，畫著相同的一面嵌花格子長窗，窗前總有一位女子正專心地做着某件日常瑣事。

有一片日光從窗口進來。

跟隨這一片日光，就讓我們試著進入維梅爾的世界吧。

窗內的輝光──作品

窗內畫家的視界並不大，從畫於1665-1670年高峰時期的〈藝術家在工作室中〉（或名為〈隱喻繪畫〉）來看，大約三、五尺見方，頂上吊着

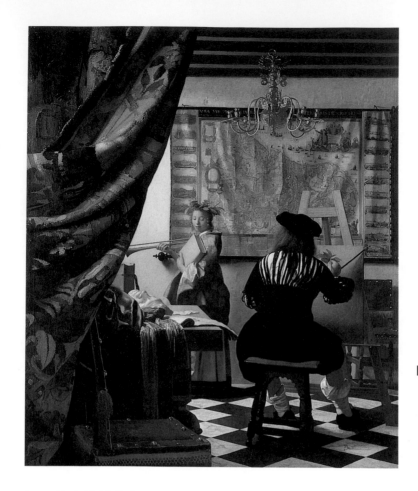

▌維梅爾
藝術家在工作室中
〈隱喻繪畫〉
油彩畫布
120×100cm
1666-1667
維也納康斯多瑞施
美術館藏

燈，牆上掛着荷蘭地圖。垂在前景的又高又寬的簾幕，看來是用作規設空間的。在其中，畫家和模特兒聚精會神的工作着。

女子站在地圖前，頭戴桂冠，手執書籍和樂器——她就是「繪畫／藝術」嗎？。畫家背坐在木凳上，用心揣摩着下一筆。這位背對我們的畫者想必就是維梅爾自己了。他頭戴扁帽，穿着一件用布條子作肩帶的有趣的上衣，燈籠褲，鬆垮的白襪，看來中等身材，有點胖墩墩的。

〈黃金時代〉荷蘭畫家們的寫實功夫很扎實，往往都能畫出準確的比例和空間相對結構，一如實眼所見。史家認為他們可能使用了一種原始照相器。這是一個內裡嵌着鏡片的方盒子，能把盒前的實景以廣角鏡收入盒中，經過幾次折反作用，在最上邊的一面鏡面上縮製出平面圖來。在這裡，如果以畫家腳下的黑白地磚為基點，延畫出平面圖線，你會發現它很符合真眼

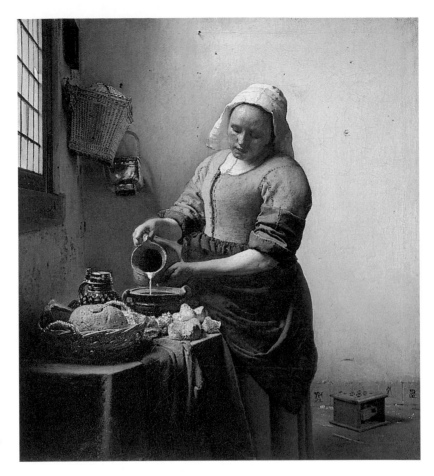

所見。透視和比例準確，形體真實，描繪精密，17世紀歐洲寫實主義的特點，維梅爾和同時代人共享。

可是，有一片光更吸引着我們——簾幕的前邊，想必有窗吧；似乎有一片光從那兒過來，亮起了物和景。的確，掩遮在垂幕後邊的，就是一再在維梅爾作品中出現的鑲嵌着格子圖案的長窗了。

英國藝術史家克拉克（K.M.Clark,1903-1983）說，它必定是一面朝北的窗，因為它的光質看起來有點涼，有點弱，光度溫和均勻，而17世紀維梅爾與眾不同的地方，由此光所示，是他畫的是自然的日光，不是畫室裡擺出的光。

這讓專家們傾心的光，且由我們進入〈倒牛奶的女僕〉（或〈廚房的女僕〉），來將它看個究竟吧。

屬高峰時期的作品裡，容顏樸素、身體厚實、衣着簡單的一位女子，在早晨還是黃昏的窗前，正專心準備着飯食呢。她微傾了頭，垂著雙瞼，兩手執壺，正把牛奶倒入陶盆裡。桌上有掰成了塊的麵包，藤籃裡還有另一整個圓麵包。

　　史家指出的北光，經過了窗玻璃的過濾，越發融合成一種後來被梵谷注意到的淡藍，淺黃，珠灰，蒼綠，乳白等交暈的光琿，不只是給予了平面明暗，定出了顏色和體積，更是以一種溫和雍容的進度，烘托、渲染，交映出了物的存在。或者說，如果別人的畫法以光顯體，以物為主體，這裡維梅爾的畫法卻給光以自身的生命和功能。

　　沒人能比維梅爾更會使用光，利用光，展現光，更了解光，善待光。

　　現在它從嵌花玻璃窗進來，來到牆上，牆上的燈上，蝕鏽的釘眼上。來到頭巾，額頭，鼻樑，頰，來到前胸，手臂，手腕，衣面上。落在衣摺裡。落在桌面，壺，盆緣，牛奶，藤籃裡。全體光一遍親訪安慰，溫柔如溫厚的手掌。

　　不但人見的地方，光裡有層次，有櫛比，受光面上閃着晶盈的光線、碎珠似的光點；人不見的地方光也過來，在暗淡處逗留，透映。光裡有光，無光裡也有光。光弱得幾乎看不見，卻無所不訪，無處不留；似乎無心地撫略過去，卻踟躕徘徊，有意溫存。

　　像是受到邀請，猶如經過了交談和瞭解，於是細節從體積，從暗處走出來，像卑微的人從角落被信任的手牽出來，陳訴了不能更細的心思。

　　在光裡，牛奶鮮醇，麵包皮上麥顆粒粒粗實又晶瑩，你幾乎可以聞到剛出爐的烘香，比盛宴上的佳餚還叫人垂涎。

▌維梅爾　廚房（倒牛奶）的女僕（局部）

樸素的容顏，純厚的形狀，簡單的姿勢，充滿了收斂的暉澤，靜熙的力量——是在經營和調度這從北面來的明淨又柔勻的日光上，維梅爾透露了無人能比的細膩寧靜。

閱讀，或者說享受，這樣的畫，不需要高妙的理論、叫人頭痛的專有詞彙，只須讓這片光沐浴過來，讓自己浸溶在光裡。

也是光，使紐約大都會博物館的〈手扶水壺的年輕女子〉成為驕世之藏。

依舊是平凡女子，普通容顏，家居生活，維梅爾最喜歡的。

一日之晨，穿上乾淨的衣服，新洗燙好的頭巾有著脆白的摺線。壺水置放在桌面。一件瑣事，一刻靜好的生活，停格畫面。

延手開窗，引入晨光，屋裡亮了。牆上有張地圖。女子微傾了頭，從眼睫底下從窗隙望外看。

白日的喧嚷還沒開始，日光靜靜地照著。可是，誰剛走過去？那頭有人麼？不遠處在做著甚麼？

一手扶壺一手開窗，有意無意的窺看姿勢，如同傳遞一份密碼，一件情報，透露了的是，對世界的憧憬麼？為什麼牆上總有張地圖呢？

維梅爾的女子多屬普通人，僕人，鄰居女孩，社會身份不顯貴，容貌不艷美，臉上五官往往像這裡的女子一樣還看不清楚。只是一種悠悠如日光的寧靜留連在雍容的筆觸間，細膩的色調間，引人一看再看，越看越美。

不過公認最美的維梅爾女子，是名為〈戴頭巾的女孩〉，或被稱為〈戴珍珠耳環的女孩〉了。

法國作家馬侯（A.Malraux,1901-1976）認為畫中女子是畫家的女兒，此論未必人人同意，但女孩則人人喜愛，縱然無名，知名度直逼大名鼎鼎的蒙娜麗莎。

評家指出的，維梅爾畫中閃爍各處的碎珠光，這裡卻凝成三點，聚在耳環上，雙眼中，於是一處是明珠，兩處是明眸，都晶瑩剔透了起來。

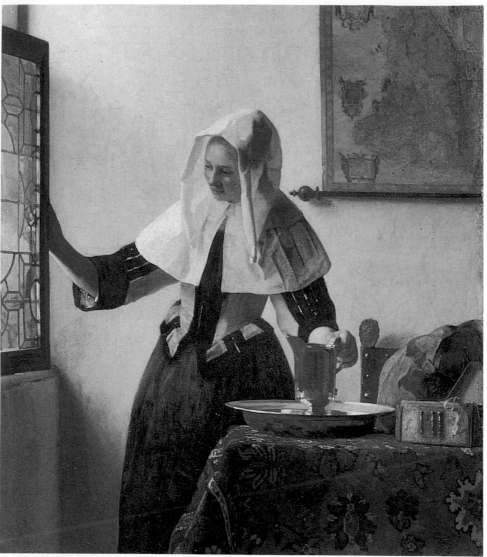

維梅爾　手扶水壺的年輕女子
油彩畫布　45.7×40.6cm
1664-1665　紐約大都會美術
館藏（上圖）

17世紀荷蘭七省圖（下圖）

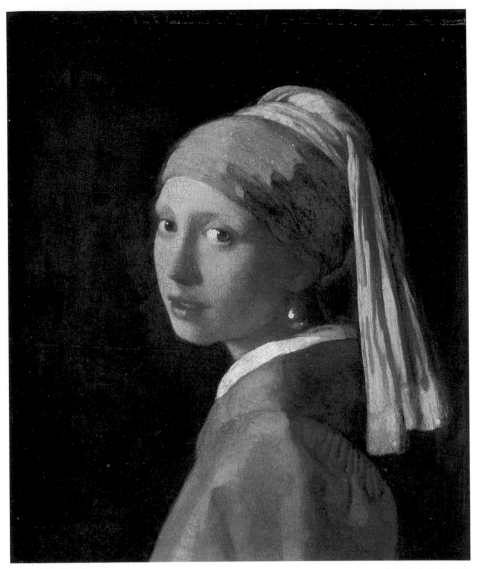

　　少女嬌稚像花蕊，詭謐如精靈，轉頭側視的眼睛在看着什麼呢？微啟的雙脣在慾望着什麼？方方正正戴着頭巾的小腦袋裡想着什麼？竟要使有些怯澀的容顏在稍縱即逝的神情裡，隱現着不安呢？青春無邪無怨無痕，晶瑩閃爍的，啊，是無限的記憶和時光。

　　樸素的莊嚴，簡淨的典麗，無聲的璀璨，光總是不負期盼地從窗映入，沁融，使一切成詩。

內在的國土

1672年，維梅爾在世的最後兩年，法國路易十四覬覦荷蘭在萊茵河的出海口，舉兵入侵，荷法戰爭開始。在法軍的破竹攻勢上，戴爾夫特是必取之地。城市已作最壞打算。後來荷蘭政府人工決堤，以運河水阻遏了法軍，市民才逃過巷戰的大劫。

越明白外在世界的囂動，越被畫家內裡世界的靜熙所感動。維梅爾生逢荷法戰爭時代，經歷過戴爾夫特火藥庫大爆炸。他又住在鬧市，屋內經營著酒店、布坊生意，身邊嚷著十一個孩子，時時得張羅柴米油鹽。就算周邊有助手，或者畫家脾性是如何的平和吧，如果沒有經過一種努力，一番鎮神定心的工夫，是否能達到這樣的境界呢？

一抹柔光哪裡柔，斂聚在內的可是不屈的意志，強韌的毅力呢！

戰爭前來又過去，政權衰落又興起，族類聚合又分裂，然而這一抹柔光，雍容、安靜、溫熙、無畏地，持續地照著。

「斯芬克」——Sphinx，是古埃及和希臘神話中的人面獅身神，外表沉靜，卻具有解謎和預言的能力。的確，在維梅爾平凡的外在存在中，是具有怎樣的內裡，隱藏著怎樣複雜又秘密的甬道，畢竟能帶領他縈紆深幽地到達藝術的神奇核心呢？

也是在《追憶似水年華》的〈女囚〉一章裡，因一次聆聽奏鳴曲的經驗，普魯斯特寫到藝術家的內心境域：「這內心世界就是所謂的個體」。一位動人的藝術家，普魯斯特說，無論身在哪裡，總能以個體超越集體，無視「大家的，共有的，毫無意義的，外在的符號。」他一個人的眼睛，就是「成千上百個人的眼睛」，能看到「成千上百個宇宙」，能帶給我們，或者帶領我們前去廣穹星際。

他繼續寫到藝術家的「內心國土」，或者「失卻的祖國」：

▋ 維梅爾　當斯之戰　版畫　1639　（上二圖，局部）

　　藝術家如同一個異國的國民，他身處在這國家，卻對它毫無所知，不放在心上。……

　　宇宙觀一旦發生變化，得到淨化，與內心國土的回憶更加合拍，音樂（藝術）就會用大量的變音將其轉譯出來，猶如畫家使用色彩的變幻將其轉譯出來。……這失卻的故土，音樂家（藝術家）們遺忘乾淨，無從回憶，然而無意識中，他們始終和它保持著某種程度的共鳴。按照故國的聲調而演唱，歌聲便充滿了喜悅，……。

　　無論他處理的是什麼主題，他與自身始終保持統一。證明他靈魂的構成因素是永恆不變的。……

　　行走城市中，各處喧囂洶湧，聲色眩嘩，人行匆促。地鐵轟然來去，車輪爆着火花，擦著軌道刮着耳膜，車廂裡盡是疲憊的臉孔。靠邊的一角車壁上，花繚的廣告後邊，你突然看見貼著一張維梅爾女子，靜靜地站在微明的窗前。一時間，世界安靜了，周圍平順了，人臉和熙了。

　　不期待中，隱藏在胸中的「內心國土」，或者「失卻的鄉原」，在維梅爾的「斯芬克」似的神力中，仿彿被牽引出現了。（原載：《印刻文學生活誌》2004年6月號）

藝術家參戰 馬奈

現代主義的教父

　　雖然被列為印象派，馬奈（Edouard Manet, 1832-1883）上承古典寫實傳統，下啟現代，比其他典型印象派畫家要複雜深沈，在美術史上早有通論。因為這種涵蓋廣博，影響力到今天還不弱減的性質，在藝術史上他被稱為「現代主義的教父」。

　　馬奈和西班牙畫家產生關連，要從殖民主義說起。

　　1806年，拿破崙侵略西班牙，1808年立哥哥約瑟夫為西班牙王，12月在馬德里親自主持了加冕禮。三個星期後巴黎美術館館長V.Denon便隨之到來，挑選了二十張西班牙畫運回法國。在這之前的戰爭期間，其實統帥法國南軍的蘇特將軍（Soult, 1769-1851），已經擄取了八百一十九張西班牙畫。又以各種名目沒收了近千幅作品，再加上約瑟夫王獎賞給他的，就此形成龐大又重要的私人收藏。1812年蘇特在巴黎成立「西班牙畫廊」，從1812年到1851年，接續四十年時間，把擄獵所得逐步都運回了法國。這真是一部驚人的藝術掠奪史。

■ 馬奈像　1863年　納達爾攝影

當時法軍屠城的慘烈，西班牙畫家哥雅（Francisco José de Goya y Lucientes,1746-1828）目擊身歷，用他的名作〈1808年5月3日〉留下了寫實記錄。

西班牙畫家在法國獲得認可，要從1850年代開始。1863年，「西班牙畫廊」的收藏由羅浮宮負責正式展出時，作品中包括了維拉斯蓋茲（Velazquez,1599-1660）、

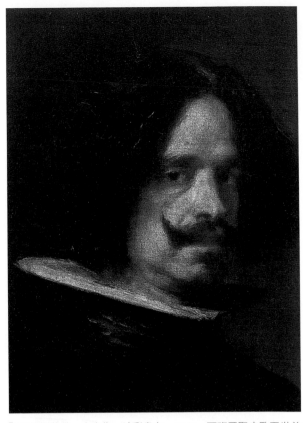

▌維拉斯蓋茲　自畫像　油彩畫布　1640　西班牙聖皮歐五世美術館藏

葛利哥（El Greco, 1541-1614）、哥雅、蘇巴朗（Zurbaran,1598-1664）、牟里尤（Murillo,1618-1682）等西班牙古今巨匠的傑作，給法國藝術帶來了很大的衝擊。

生於1832年的馬奈，父親是法官，母親來自將軍世家，外祖父是拿破崙派駐瑞典的使節。出身這麼優越，大家都以為幼年的馬奈一步步接受正規教育，將來必定是要在律師、外交官、醫生等光鮮身份中擇一而事的，想不到他要作畫家，這下在家裡可引起了不大不小的風波和危機。馬奈堅志抵抗；父親畢竟讓步。父親要他去上正統的巴黎「藝術學院」時，馬奈又不從，自己去選了小有名氣，卻頗具反叛精神的庫度（T.Couture,1815-1879）為師。好在叔叔了解，常帶他四處看畫，時時鼓勵他。

■ 維拉斯蓋茲　丑角帕布洛・德・瓦拉多利多　油彩畫布
209×123cm　1634　馬德里普拉多美術館藏

當西班牙畫派1863年在巴黎展出時，馬奈已經三十一歲，起步較晚的他看到諸巨匠的各種作品，深深被感動。兩年後，他的〈奧林匹亞〉遭到各方抨擊，於是決定走一趟西班牙，「旅行的目的」他說，「只為了看維拉斯蓋茲。」經過了四十多小時的旅程，畫家終於到達馬德里，一頭栽進普拉多（Prada）美術館。

從此以後，馬奈反覆且不斷地模仿學習維氏。以維氏終身為師。

馬奈的西班牙成份，應該是顯示在使用果斷的筆觸，淨化的形式，只界定人物不界定背景，大面積使用黑色和黑褐色，姿勢擺放嚴然，和氣氛沉重上。簡單的說，馬奈學到了西班牙畫家的純淨的本色色調，明確的筆法，和沉鬱氣質。具備了這些性質，在和同時代人共享印象派的天然燦美時，馬奈卻在情思深度上，就此超過了他們。

這種深鬱的畫相又漸漸演變成一種穩定，客觀，一種幾乎要稱之為無動於衷的、冷漠的沉靜和收斂，總要呈現在他的主要作品裡，其中〈畫室內的午餐〉（1968）、〈陽台〉（1868-69）、〈植物園內〉（1879），尤其是廣為人討論的〈浮里貝舍酒吧〉等，都是極好的例子，由是樹立了馬奈之被稱為「現代主義教父」的資格。

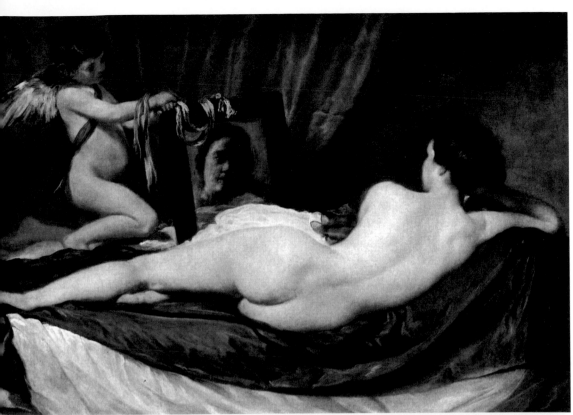

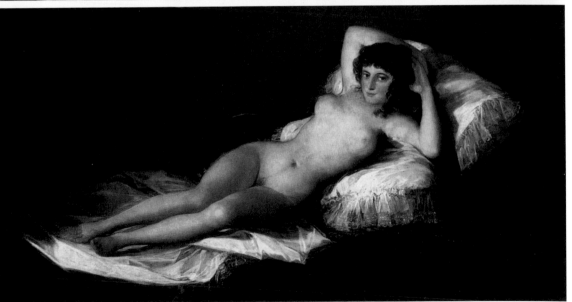

▌維拉斯蓋茲　鏡中的維納斯　油彩畫布　122.5×197cm　1650　倫敦國家畫廊藏（上圖）
▌哥雅　裸女馬雅　油彩畫布　97×190cm　1797-1800　馬德里普拉多美術館藏（下圖）

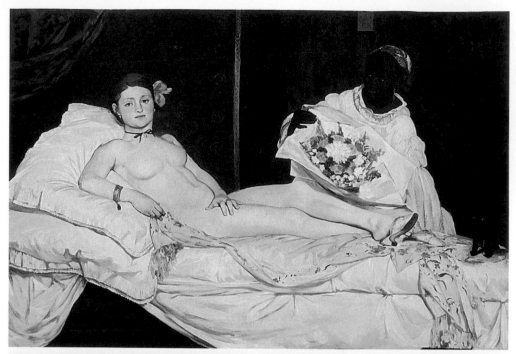

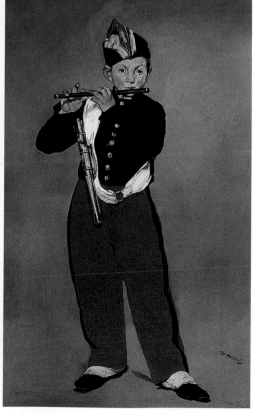

▌馬奈　奧林匹亞　油彩畫布　130×190cm　1863　巴黎朵塞美術館藏（上圖）
▌馬奈　哲學家　油彩畫布　187×109cm　1865-1867　芝加哥美術協會藏（左下圖）
▌馬奈　吹笛少年　油彩畫布　160×98cm　1866　巴黎奧塞美術館藏（右下圖）

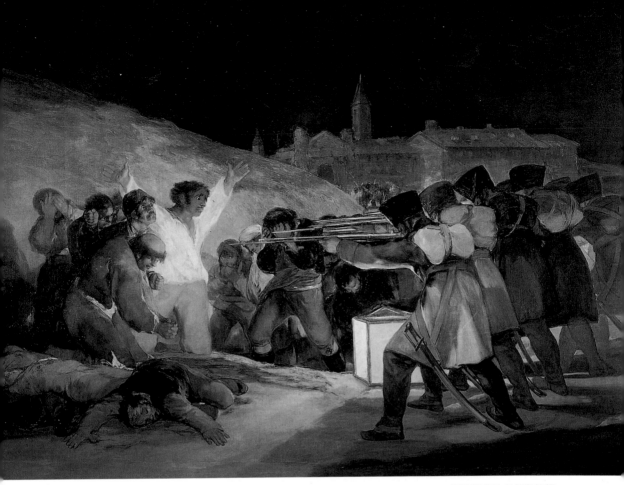

▌哥雅　1808年5月3日　油彩畫布　268×347cm　1814　馬德里普拉多美術館藏

麥什米侖大公

　　馬奈的現代是什麼？以他和西班牙大師們的師從關係，也就是從古典到現代的演變為參照，就用兩幅作品並置比較，其實是不難看出的。

　　哥雅畫於1814年的〈1808年5月3日〉和馬奈畫於1867-69年的「麥什米侖皇帝就刑圖」系列，兩者乍看之下十分相近，事實上，每次史家們論到馬奈的後者時，總要把哥雅的前者放在一旁參照討論。哥雅畫的是法西戰爭，處理兩組對立的人物。構圖中，西班牙革命黨放在畫的左邊，他們被逼到一角，前一排人已經被槍斃在地，後一排人害怕得矇住了自己眼睛，就要輪到的一排人高舉抗議卻無助的手臂；法國殖民軍行刑隊佔據右半邊構圖，全部背對觀者，不露面目，只顧跨步瞄準，彎膝就要射擊。全

局姿態激動，表情驚駭，光影對比強烈，顏色濃郁，情緒激昂，如評家們所說，視相呈現著不可妥協的道德訴求，呼喊著正義，正是浪漫寫實主義的代表作。

馬奈〈麥什米侖皇帝受刑圖〉在題材和構圖上都和哥雅類同，可是，麥什米侖皇帝是誰，畫作的背景故事又是什麼呢？

原來是這樣的：麥什米侖（Ferdinand Joseph, Maximilian,1832-1867）原本是奧地利王子，據說他天生好奇，浪漫，思想開明，傾向於自由主義。被哥哥奧皇約瑟夫派去治理奧屬北義大利時，他的開明政策控制不了當地政局，反而引發了叛亂，被哥哥撤了職。19世紀中葉，墨西哥共和國外債累累無法歸還，債主法、英、西班牙軍組成聯軍，過洋大舉進襲墨西哥，強索欠款。法軍軍臨城下，墨西哥共和國發生政變，華瑞茲（Benito Juarez）總統被顛覆，換上傾法的保守勢力，王朝復辟，成為傀儡。1864年春天，拿破崙三世指派麥什米侖大公為墨西哥皇帝。

麥什米侖帶著本是比利時公主的夫人夏洛蒂一同來到了墨西哥，開始他的法國殖民政權。他仍想用自由主義的理想來團結各方，訴求墨西哥的和諧統一，結果一邊是惹惱了拿破崙三世，一邊也並不能以奧地利人的身籍取得墨西哥在地人民的信任，而拿破崙三世自始就沒送來過足夠的軍力。共和國殘餘勢力轉成地下游擊隊，持續反抗，矢志從法人手裡收復祖國。

1867年1月，麥什米侖帶領國家衛隊來到墨西哥市北邊的蓋勒塔若（Queretaro）戡察，不料麾下羅佩茲（Lopez）上校已暗中將城鎮交給了共和國游擊隊。麥什米侖隊伍受到突襲，和忠於他的米讓蒙（Miramon）和梅哈（Mejia）二印地安將軍一同被捕，原總統華瑞茲將他們置於軍法審判，處以外國軍隊入侵及顛覆重罪，判死刑。1867年6月19日凌晨，麥什米侖留下了「願我的鮮血滋潤土地，墨西哥萬歲，獨立萬歲」的遺言，和二將軍在「眾鐘之山」同時就刑。

年輕的夏洛蒂皇后不堪蹂躪，已先在1866年精神失常，以至於躁鬱恐懼症纏身，而在1927年去世。

墨西哥觀點

哥雅〈1808年5月3日〉所描繪的法西戰爭，強權欺凌弱勢，殖民暴力屠宰無辜人民，公理非常明確，可是麥什米侖事件中，倫理是什麼，道德在哪方？用我們今天的語言，麥什米侖是殖民利益的執行者，還是本土在地福利的揭櫫者？二位忠於他的印第安將軍是為國捐軀的烈士，還是出賣了祖國墨西哥的奸賊？行刑隊是革命志士，還是判黨暴民？

麥什米侖一生的悲劇性不下於光緒皇帝，它固然昭現了政治現實的陰暗殘狠，不擇手段，陳訴的更是真理的曖昧，歷史的荒涼，人性的荒謬虛無。這些都是和哥雅呈現在〈1808年5月3日〉裡的高貴古典倫理道德站在反面的。

1867年7月1日，當麥皇犧牲的消息傳回法國時，全國震驚，民意沸騰，知識分子尤其憤怒，譴責拿破崙三世臨危不救，出賣了麥什米侖和墨西哥。本就反對拿破崙三世的馬奈自不例外，以空前的專注，他將精力投之於後來都命名為「麥什米侖皇帝受刑」的系列作品。

這件事對馬奈是如此的重要，他完成了三張大幅油畫，一張油彩速寫，一張銅板蝕刻。

〈麥什米侖皇帝就刑圖〉

史家們提醒，想要了解〈麥什米侖皇帝就刑圖〉前，必須要先瞭解哥雅的〈1808年5月3日〉；我們在畫中又看見了維拉斯蓋茲的明確和沈鬱的同時，必須再一次認識此畫和哥雅的〈1808年5月3日〉之間的關係。

馬奈開始他的系列時，已經在兩年前旅行西班牙時，親眼看過哥雅的〈1808年5月3日〉，而〈1808年5月3日〉版畫那時也正在發行。他對哥雅的構圖已經不能再熟悉。哥雅畫中，放置在左邊的是受刑人，右邊的是行刑隊，前者伸手吶喊，後者舉槍，表現了對峙的激動和張力；馬奈現在移用過來，基本上使用了同一構局。

　　〈麥什米侖皇帝就刑圖〉進行時間，正有報紙持續報導事件。1867年7月8日（根據MoMA資料）《比利時獨立報》（*L'Indpendance Belge*）這麼寫：

　　由士兵組成的行刑隊簇擁著隊長，向麥什米侖走過來。隊長請麥皇莫怪罪他，說自己實在不願執行這樣令人痛苦的任務。麥皇擁抱隊長。每個人都感動了，有些兵士哭起來。

　　米讓蒙和梅哈二人因被判叛國罪，將由背後開槍，……麥皇由前胸。他們讓他握住兩位將軍的手，讓他死在他們的中間，……麥皇全身著黑衣，上衣鈕釦扣齊，左胸佩嵌紋銀章，頭戴墨西哥折邊草帽。

　　士兵開槍，煙硝瀰漫，然後我們看見麥皇向後傾，二將軍向前傾……

　　《費加洛報》（*Le Figaro*）在同年8月11日描述了一張新聞照：

　　行刑隊由六個士兵，一個不負此任務的隨行下士和一個軍官組成。

　　士兵看來粗霸兇狠，穿的像是法軍制服。平頂圓形軍貌和馬甲似乎是用灰色棉布做成。腰帶白色，褲長及腳踝，色較深。放槍的下士是個英俊的孩子，有張甜面孔，和他得執行的可怕任務造成淒涼的對比。最奇怪的是，七人中，指揮官還不到十八歲。

　　在沒有影音技術的19世紀，這樣的報導可稱是歷歷如繪。如此仔細描

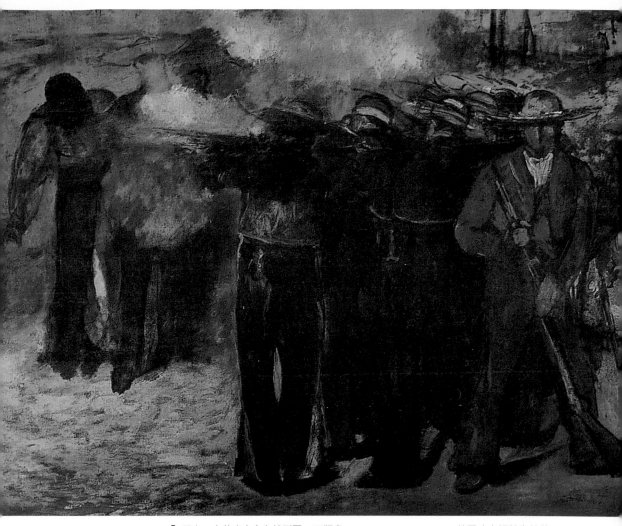

寫的行刑隊服裝令人對行刑隊的真實身份起疑──他們到底是誰？難道是法軍自己嗎？無論如何，關於軍隊年幼這件事，當時記者如果知道沈從文筆下的湘西軍，或者看見了今日各地戰場的娃娃軍，自會見怪不怪的。

馬奈本想以抗議性的〈屠殺〉（massacre）為畫名，後改用中性的〈就刑〉（或〈受刑〉）（execution）。

我們現在就參照哥雅的原形以及當時的新聞描述，來看這三張〈麥什米侖皇帝就刑圖〉：

第一張現藏美國波士頓美術館，畫於1867年。筆觸恍惚，色調暈黯，

形狀在寫意中解體。背景不明，似乎是設在某種操場中。右邊行刑者穿墨西哥游擊隊制服，混站成不分個別的一群，有一個還自行出局，面對觀者。人物的頭部模糊在放槍時的一陣煙硝中。新聞報導當時有三組刑隊執行任務，馬奈只畫了一組，自然意不在記實。

　　同年秋天，馬奈開始第二張，也許因為讀到了譬如《費加洛報》的更詳細的報導，行刑隊的衣服改成法軍制服，背景設在郊野。第一幅的氣氛性處理不見了，線條和形式變得非常明確，各處朦朧都由準確果斷所取代，建立了以後此畫系的基調。這第二張畫在馬奈生時就已受損，後人大塊分割未損部分，單張出售。1890年代，擅畫芭蕾舞者的竇加（Degas,1834-1917）收攏散件拼回原形。1918年由英國倫敦國家畫廊收藏，1992年將它整合成現在的形狀。

　　最大最清楚的第三張1869年完成，現藏德國康斯達爾（Kunsthalle）美術館。它以第二張構圖和風格為基準，不過筆法、色調越發明確俐落，無一色多餘，無一筆廢筆。左右兩組人物擺得越近，槍管越長，行刑者的槍膛就抵在受刑者的胸膛前，距離之近令人悚然。背景改為高牆一片，牆上有閑人圍觀。史家指出背景構圖參照了哥雅1815年左右完成的版畫〈鬥牛場〉（Taupmaquia），並且認為馬奈把刑場設在鬥牛場內，隱喻了人類合法屠殺同類或異類的局面。中國讀者看了，也許會記起魯迅寫在《吶喊》自序中，民眾圍觀砍頭的一段敘述。

　　蝕版構圖相同，因為把墨西哥游擊隊畫成了法國軍隊，當時被當局禁止公開印製，直到馬奈去世後才見發行。

▌ 馬奈　麥什米侖皇帝就刑圖　油彩畫布（四幅斷片貼在一張畫布上）　193×284cm　1867-1868
　英國倫敦國家畫廊藏（右頁上圖）
▌ 馬奈　麥什米侖皇帝就刑圖　油彩畫布　252×305cm　1867　德國康斯達爾美術館藏
　（右頁下圖）

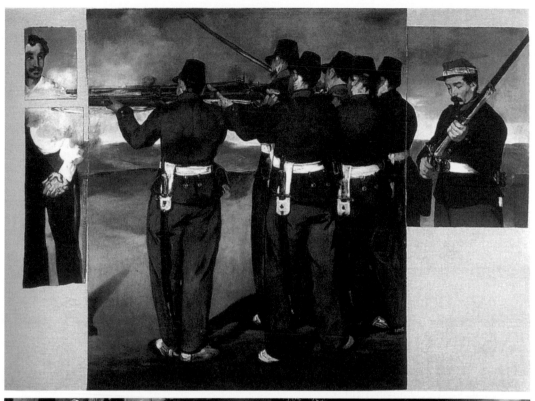

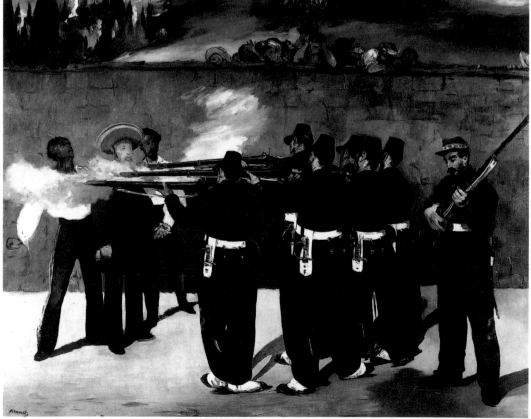

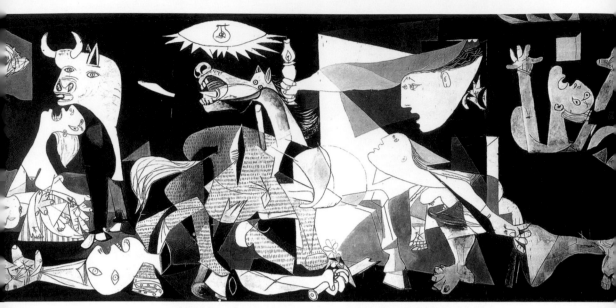

▌畢卡索　格爾尼卡　油彩畫布　349.3×776.6cm　1937　馬德里蘇菲雅皇后美術館藏

　　史家們咸認為〈麥什米侖皇帝就刑圖〉展陳了瞬間感、歷史性，以及
人類無法逃避的恆久命運，尤其是最後一張，稱譽它是以政治為題材而難
得成功的畫作中的一張珍稀作品，和哥雅的〈1808年5月3日〉，畢卡索畫
西班牙內戰的〈格爾尼卡〉（Guernica），並列為西方畫史上與戰爭有關畫
作的三大傑作。

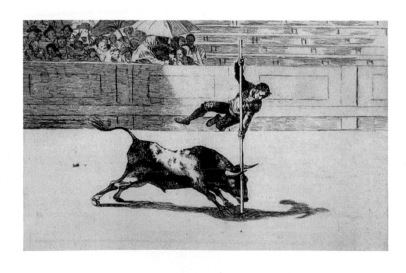

▌哥雅　鬥牛場
版畫　1815

從浪漫到冷靜　從古典到現代

　　在哥雅完成〈1808年5月3日〉的半個世紀以後，雖然畫面類同，藝術家的視感和語言都發生了變化。如果哥雅是吶喊，馬奈是緘默；哥雅是抗議，馬奈是呈現；前者人文道德訊息明確，後者有意疏離、曖昧、冷淡。古典主義的激情隨時間而壓抑而沉澱，被知性的客觀冷靜所取代。

　　戰爭過去又開始，殺戮停止又興起，體驗人類無義、歷史無望、天地無情以後，藝術的熾熱在這時都焠鍊成虛無主義式的冷漠和沉靜，正是即將到來的現代主義的精神和力量。（原載：自由時報──自由副刊，2003年5月15日）

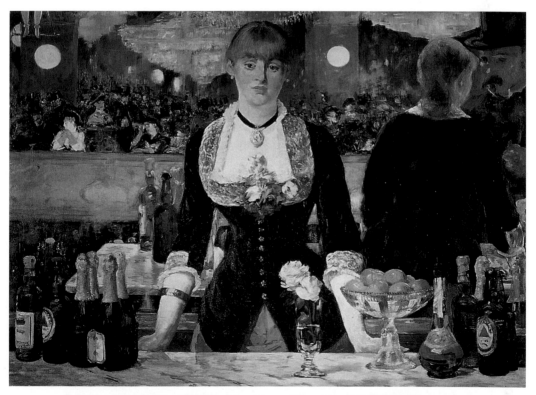

█ 馬奈　浮里貝舍酒吧　油彩畫布　96×130cm　1881-1882　倫敦庫塔畫廊藏

建構烏托邦 馬列維奇

　　曾經醞釀在台灣建分館的古根漢美術館，一向鍾情前衛藝術，
1992年曾經舉辦過一次規模空前的俄國前衛藝術巡迴展，後來大小展
陸續不停，2003年春天又舉辦了一次馬列維奇（Kazimir Severinovich
Malevich,1878-1935）特展，作品有素描、油畫、建築模型、家用設計等，
由荷蘭和俄國國家美術館等機構提供。德國莫茲斯卡（Gmurzynska）畫廊
拿出十五張畫參展。這十五張重要作品本來都是俄國人尼古拉・哈茲也
夫氏（Nikolai Khardzhiev）的收藏，現在則屬於莫茲斯卡畫廊。展出頗受
矚目，在第一站的柏林吸引了七萬觀眾，一方面是因為以「極致主義」
（suprematism）為風格焦點的作品，從素描、繪畫，到裝置模型和實用設
計等，大部分都是第一次在俄國境外展出，有幾張還是「新發現」的傑
作，另方面也是因為由展覽而揭發了背後一個複雜又叫人心酸的故事。

哈茲也夫的故事

　　哈茲也夫是誰？他的俄國前衛作品收藏為什麼數目如此龐大，品質這
樣出色？這裡按閱讀所得先把人物背景和本事的部分綜述一下。

　　1903年生於烏克蘭的哈氏，學的是法律，心儀的是藝術，住在後來
在1924年被改名為列寧格勒、1991年改回原名聖彼得堡的彼得格勒，擅
寫文學和美術評論，小有名氣。他愛和畫家和作家們交往，慧眼看出前衛
運動的重要，在前衛的史價和市價都還不知在哪兒的時候，半支持半接濟
地收集了大量作品，包括俄國各種前衛派畫家的速寫、素描、水彩、油畫
等，還有豐富的文件檔案。作為一個藝術史家／收藏家，哈氏可說是品味

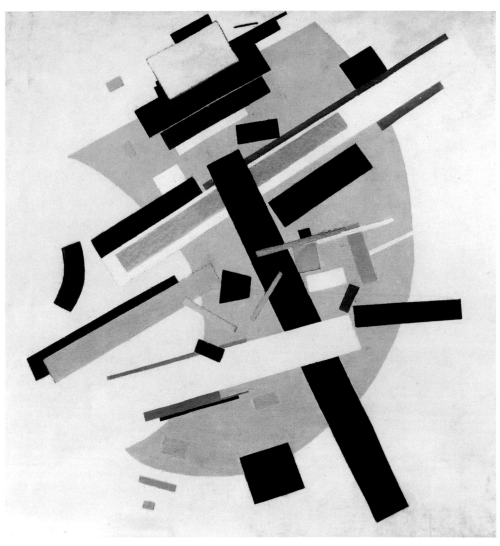

■ 馬列維奇 極致主義：黃與黑 79×70cm 1916 聖彼得堡國家美術館藏

敏感，機會幸運，手法精明，斬穫豐富。

好日子很快過去了，1920年代中期時局改變，哈氏謹慎行事，不再寫評論，收集文件的工作倒沒停，打算將來為前衛運動寫史。他聰明地投入馬亞可夫斯基詩集的編輯工作，詩人是史達林的欽點，一時也就避過了災難——這跟毛澤東時代，用魯迅作護身符有點像。1956年赫魯雪夫掌權，政治氣氛開始改變，哈氏小心翼翼地策辦了一個前衛展，同時計畫離開俄國，準備將畫作和檔案偷運出境。

1975年左右，哈氏付之於行動，求助於瑞士學者楊非（Jangfeldt），先把四張馬列維奇送到楊非處。畫一到手，事還沒辦呢，想不到對方就據為己有，拒絕交還，哈氏非常失望。二人發生爭執，楊氏一口咬定四張畫是哈氏送給他的禮物。

　　很多年又過去了，俄國政治情況略有改進，90年代初期，荷蘭籍學者韋氏（Weststeijn）邀請哈氏到阿姆斯特丹大學訪問，哈氏就此向他表示了想移居荷蘭，並且把收藏置放在阿姆斯特丹大學的想法。韋氏找到前衛作品交易場上的老手，在德國開畫廊的猶太裔畫商莫茲斯卡女士辦理這件事。莫女士親訪哈氏夫婦，在狹小的公寓發現了一個驚世的寶藏。

　　於是雙方協議，由畫商提供二百五十萬美元，作為哈氏夫婦移居阿姆斯特丹的費用，哈氏這邊則拿出六張馬列維奇的畫為交換。當時馬列維奇作品已經動輒百、千萬美元。莫女士以超低買價獲得搶手名作，「乘人之危」怕是要多於「雪中送炭」的。可是後來雙方交惡後，莫女士聲稱，是當時哈夫人夏嘉（Lydia Chaga）女士在公寓中千求萬求，她於心不忍，才答應幫個忙的。

　　1993年哈氏夫婦抵達瑞士，很快在作品所有權上發生爭執，1994年非法偷運的事被公開，兩方對質，各有說詞。莫女士否認和偷運有任何關連，說她的畫作都是在收藏轉移歐洲的以後，從哈氏手中合法合理地買來。哈氏夫婦則說，是莫女士和她的搭檔饒先生（Rastorfer）二人大包小包把畫作當行李一樣地偷偷挾帶出俄國的。在文件檔案一半被俄國當局扣留在莫斯科飛機場，一半不知去向的時候，如此龐大的作品部分如何能無恙地運出境外？很多人都生出了疑問。

　　哈氏夫婦在阿姆斯特丹住下來，陸續僱用了一些會說俄語的助手，其中之一是曾在俄國作過演員的阿巴若夫（Boris Abarov）。由他協助，1995年7月哈氏夫婦立遺囑，設立哈茲也夫——夏嘉基金會，掌管所有收藏。沒有子嗣的哈氏夫婦竟在遺囑中把他列為基金會的唯一繼承人，想必當時阿

巴若夫是充份發揮了他的演員天才。四個月後哈夫人不明不白從樓梯上摔下，傷重去世，友人檢舉阿巴若夫涉案，警局查不出謀害的證據，但是阿巴若夫跟哈氏夫婦不斷爭吵，企圖控制基金會的事卻給掀了出來。夫人夏嘉去世後，哈氏的健康情況下降，想修改遺囑而不成，1996年春臥病，被阿巴若夫趕出家屋，三個月後去世。

阿巴若夫想盡辦法更改遺囑內容，使條例允許賣畫的數量增加，和莫氏畫廊成交了一千二百五十萬元的生意，市場上同時也出現信件、手跡等的買賣。荷蘭媒體報導了不肖行為，阿巴若夫見情況不妙，和基金會談判，以美金五百萬的價錢交出了他的繼承權。

醜聞揭發，各方置疑，加上交易價碼太大，驚動了俄國和荷蘭當局，不得不正視有關哈氏收藏所暴露的種種問題。當時主管國家保安工作，後來成為俄國總統的普亭答應了審查此案，在1998年的一個備忘錄裡，普亭說：「從俄國非法偷運出境的文化財產是要歸還俄國的。」

莫氏畫廊指責媒體毀謗，威脅訴訟，把幾位提出疑問的藝術史學者告上了法庭，一邊捐錢出版了一本精美的哈氏收藏目錄，把自己推崇成哈氏收藏的維護者，更和俄國文化官員發展出良好的互動關係。普亭答應追索的允諾不了了之，俄國文化部部長頒給了莫女士國家文化獎。

古根漢特展準備期間，美國藝術界人士指責美術館渾水摸魚，於是故事又引出了故事。原來1995年12月《紐約時報》訪問哈氏時，當時臥病的老人告訴來者，說是有一位尼古拉‧葉金（Nicholas Iljine）先生代表了俄國當局，已經先來過，跟他交涉部分畫作和檔案送回俄國的事，但是因為葉金受僱於莫氏畫廊，所以拒絕了來者。這位葉金先生，正是古根漢此次個展的策展人。葉金聲明自己從來沒替莫女士工作過，而且是1996年才加入古根漢的。《紐約時報》不甘休，在個展開幕前的3月31日，以藝術版首版頭條消息，長篇報導了哈氏收藏被詐騙的來龍去脈。面對種種置疑，古根漢不得不例外地公開作書面聲明，特別強調展出作品經過了嚴密審查，

而每件來源都是合法的。然而為了避免惹上麻煩，幾位著名私人收藏家還是婉拒了參展的邀請。莫氏畫廊則於5月5日也在《紐約時報》上登出全頁廣告，聲辯所有收藏都是由「當時的合理價格購得。」

莫氏畫廊固然獲頒文化獎，古根漢的馬列維奇個展也順利開幕，在目錄和網站上美術館一再感謝和推崇莫氏畫廊。開幕酒會衣香鬢影，上流人物、藝界名流聚集一堂，學術會議體面開場，自然又是另一種風光。

藝術附生族

哈氏收藏作品的所有權問題，從個人牽涉到機構和國家，個人是利益，機構和國家是顏面和利益，一路上綱，一層比一層曖昧複雜。多方人馬有精明的收藏家，狡猾的投機者，動機不明的美術館工作人員，貪婪的文化官，手段高強的交易商，種種寄生族類組成了一個藝術的附生體，纏結精密，利潤驚人。如今馬列維奇被尊為前衛大師，一張油畫賣到美金一千五百萬左右還供不應求。像血蛭嗅到了美肉一樣，大伙圍攏上來，各取所需，都吸得飽飽滿滿的。政權鎮壓藝術固然恐怖，藝術世界內的剝削欺佔雖不見血，也一樣慘烈，運作手段也許還更現實，更狡詐，更狠。在極權下，哈氏還能以全身倖存，來到了民主自由的國度，反給掠奪得體無完膚，蕩然無存，這是多大的諷刺！

《紐約時報》登出哈氏的兩張照片，分別攝於1933年和1995年，眼睜睜的從風華正茂的藝術青年，變成了去世前的杜斯妥也夫斯基寫在《罪與罰》裡似的人物。幸運變不幸，珍寶成禍源，無價的機遇帶來無窮的災難，兩張照片對照，傾訴了多少故事心事，昭現了多少人性人情。

也許是因為原作不容複製，於是奇貨可居利益豐巨的緣故吧，於是纏附在美術作品周圍的寄生體，比文學、音樂等周圍的要龐大複雜得多，是一個充滿了美人和野獸，佳景和陷阱，天堂和地獄的世界。其中自然有不

哈茲也夫

馬列維奇和哈茲也夫（右）

少有良心有職業倫理的人（比如這件醜聞的揭發者們），以私利為目標的
顯然更多；哈氏的遭遇令人同情。可是從另一個角度來看，收藏公開於
世，獲得防護，受到景仰，美術經營業的貢獻不能完全抹殺，何況收藏家
自己在20年代半買半取從畫家們那兒拿到原作時，又有多少是公平交易，
多少也是佔便宜得來的呢？哈氏當時是否也剝削了原創作者？在某些程度
上，是否跟他自己後來遭遇到的剝削對等呢？

　　很多事情都說不清楚。

　　藝術作品能滋生的經濟利益實在是太大了，各處發生的故事似乎都令
人感到挫折，普通觀者的我們，什麼地方可以找到賞愛藝術的平衡點呢？

　　這平衡點就在我們眼前——藝術家和作品。

革命前後

　　20世紀初葉，十月革命前後，是俄國藝術的一個光輝時代。1908年
左右本土運動興起，1911年出現「幅射光線主義」（Rayonism），1912年

「立體主義」（Cubism），「未來主義」（Futurism），1913年「建構主義」（Constructionism），1915年「極致主義」（suprematism）各種風格運動接踵而起，俄國藝術一時躍登歐洲藝術前峰位置。

1917年十月革命爆發，舊俄顛覆，布爾什維克新政權建立，激進知識分子的社會主義理想就要實現了。國家充滿了生機。藝術家也是革命者，也要用專業貢獻社會，共同構造新世界。前衛運動熱烈介入群眾運動，文藝和政治聯盟形成統一戰線，現代主義和民族意識結合成奇妙的夥伴，並肩的同志，各方情緒激昂，達到空前的地步。

時代催生創作，貢查若娃（Goncharova）、珀珀娃（Popova）、若扎諾娃（Rozanova）、斯特帕諾娃（Stepanova）等多位女性畫家表現優秀。馬列維奇、塔特林（Tatlin）、克林（Kliun）、史丁（Suetin）、里茲斯基（Lissitzky）等成績不凡。康丁斯基（Kandinsky）、夏卡爾（Chagall）等從國外回來，一同獻身於建設祖國的洪流，俄國前衛藝術欣欣向榮，令人振奮，成為典範，一再啟發其他國家的左派藝術。

然而極權控制藝術只是一個遲早問題，巨獸一般窺伺在旁，等待的只是時機。1920年代在政權策動和支持下，保守寫實勢力抬頭，1922年6月成立「革命藝術家協會」，就像中國共產黨在1930年成立「左翼作家聯盟」，而以革命文學取代文學革命一樣，俄國藝術革命很快也被革命藝術所箝制。1924年列寧去世，史達林繼位，「社會主義的寫實主義」挺進，成為唯一的合法藝術。前衛失去創作空間，風格上的熱情也在高度發展後下降，五年計畫失敗又導致了經濟上的困難，30年代前衛運動消沉，以至於消失。

半個世紀過去了，1980年代蘇維埃解體，社會逐漸開放，被掩蔽的作品和文件資料陸續現世，世界試著重新來了解俄國藝術，視焦放到20世紀前衛運動上，各種展覽相繼推出，只讓人更明白了，原來在俄國發生的這一支現代主義是這麼的卓越，和以法國為中心的另一支相比，這左派的局

面不但在創作上毫不遜色，其理論的顛覆性，實踐上的執著深入，更有過之而無不及，俄國前衛藝術畢竟獲得了世界藝術的明確認可。

馬列維奇

　　被史家稱為「抽象前衛派定局性人物」的馬列維奇，1878年生於烏克蘭的基輔，父母親都是波蘭裔，父親在煉糖場作管理員。十三歲左右進入基輔繪畫學校，開始了以後以美術為志業的一生。

　　馬列維奇能畫畫，能寫理論，是獨自的創作者，也是能領導人的老師和活動家。他創作力很強，作品很多，不斷提出繪畫新觀念，經常參加畫展和社會活動，是個行動中的左派藝術家。他組織力過人，幾次集合同志組成畫會，策劃綱領，撰寫宣言，領導活動，其中捍衛者畫會（Unovis）聲勢最大，影響最深遠。革命情緒高漲時，馬列維奇曾批評夏卡爾布爾喬亞，路線不正確，把夏卡爾從

▌ 馬列維奇　春　1905-1906　油彩畫布　72.4×72cm
聖彼得堡俄羅斯國立美術館藏（上圖）
▌ 馬列維奇身影（下圖）

馬列維奇
自畫像
蛋彩畫紙
27×26.8cm
1908
莫斯科崔提雅可夫畫
廊藏

馬列維奇
農女頭像
油彩畫布
72×74.5cm
1912-1913
阿姆斯特丹斯特得立
克美術館藏

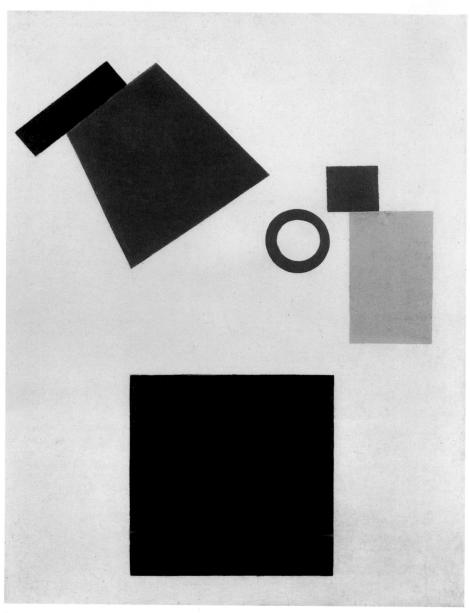

■ 馬列維奇　二度平方自畫像　油彩畫布　80×62cm　1915　阿姆斯特丹斯特得立克美術館藏

維台畢茲克（Vitebsk）實用美術學校校長的位子鬥下來，列寧去世時，也寫過長文頌讚列寧，可是後來終究要與一同努力於「建構主義」的塔特林（V.Y.Tatlin,1885-1935）分道揚鑣，反對後者從「建構主義」發展出來，提倡藝術實用功能的「生產主義」（Productivism），而且要說：「就藝術

的本質來說，藝術終究是沒用的，是不關緊要的。要讓藝術有用，藝術就會停止存在，藝術家就再也不能開啟設計的新源泉。」這種反對藝術功能化的看法，在「社會主義寫實主義」展開專制行動的時刻，給他帶來了一些不大不小的麻煩，首先是1929年莫斯科個展的作品被當局扣留了兩年半不退還，1930年年底又因和德國畫家交往而被拘捕審查，短暫入獄，很多文件被當局沒收註銷。可是他仍能在國內外繼續展出，持續在國家美術館保有工作室，和別人比，史達林時代他受到的迫害似乎不算頂糟。1935年去世時他的葬禮頗獲尊重，國家也頒發了撫卹金，照顧家屬以後的生活。

　　馬列維奇的繪畫風格由嚴格的寫實訓練開始，早期從事設計藝術，以俄國傳統宗教肖像為基型，發展到印象派，演變到抽象立體、結構主義和未來主義。1913年轉向新畫風。1915年他在彼德格勒推出「0.10展」，正式把這種新畫風定名為「極致主義」，並且隨展發佈畫論小冊——《從藝術中的立體主義到極致主義，到繪畫中的新現實主義，到絕對創作》，說「極致主義是純粹藝術的發現」，「藝術家已經把自己從所有觀念、形象、想法，所有由它們產生的形狀，和所有教化生活的體制裡，解放了出來。」為他那些叫人不知該朝哪頭看的〈紅方塊〉、〈黑方塊〉、〈白底白方塊〉等提供敘述。

馬列維奇　紅方塊：農家女的二度平面寫實視像　油彩畫布　53×53cm　1915　俄國聖彼得堡國家美術館藏

就像畫家自己說清楚的，它們什麼都沒有，什麼都不為，只有點、線、面、色，它們是繪畫最純粹的存在，是極致，也是零基點。雖然來自立體主義，在立體主義還隱現著物形的時候，極致主義拋棄了形體，直入純粹形式。

1920年代，馬列維奇專心經營超現代的建築設計。晚期他回到文藝復興式具象風格，一邊創作純繪畫，一邊從事建築、舞台、櫥具等設計。他解釋自己在繪畫上又回到具象的原因，說明在同時涵蓋純藝術和設計藝術的時候，他想追求的，無非是文藝復興時代把藝術與生活視為整體的全能人文精神。

捍衛者畫會（Unovis）

1920年2月14日馬列維奇宣告Unovis（Utverditeli Novogo Iskusstva）畫會正式成立。延用俄文「Unovisets」一字為會名，取穩固和擁持的意思，英譯為Affirmer/Champions of the new art。中文或可譯為「捍衛新藝術者畫會」，或「捍衛者」。

「捍衛者」認為，創作走出個我，貢獻於團體，創作才會更有意義。它響應政治上的集體主義，鼓勵個人加入團體／群眾，做一個「世界人」，標揚共產主義的國際主義精神，和當時西歐的個體主義正好走在相反的路上，而成為20世紀現代主義場域內，奇妙的平行對立。

馬列維奇以他的「黑色方塊」為畫會的標誌，按他自己說，黑色方塊是「所有」，也是「沒有」，是「非客觀實相」，也是「全客觀實相」，是「符號的方案」，是「未來極致世界的技術性有機體的準形象」，而「捍衛者」的共同目標，是大家同心合力，一齊來構建藝術的「新形式」、「新空間」、「新體系」，為「未來極致主義的世界性組織創製藍圖。」雖然有評者認為馬列維奇狂妄，卻也無不承認他的藝術理念的革命性。

於是馬列維奇成為領航的舵手，訓練優秀的學生，吸引了創作力旺盛的同道，形成有力的集團。他們以維台畢茲克美術學校為基點，組織群眾活動，揭櫫藝術與生活合一的大旗，投入「集體的創造工作」，以熾熱的同志精神不斷推出嶄新的理念和作品，從半具象走向抽象、走向符號，走向純結構。1920年6月「全俄美術教師和學生聯盟」在莫斯科召開第一屆大會，馬列維奇率領了眾人，攜帶傳單和作品，浩蕩地舉行了會議，受到各方矚目，嚴然成為運動中心，「捍衛者」為自己打出一片天地，締造了以前不曾，以後也不再會有的光輝時刻。

有賴於理論強硬，步驟和行動明確，作品亮眼，「捍衛者」成功了。

▌ 馬列維奇　黑色方塊　油彩畫布　31×31cm　1915　崔提亞可夫國家畫廊收藏（上圖）
▌ 1920年6月「全俄美術教師和學生聯盟」在莫斯科召開第一屆大會（下圖）

百年後的今天，這些
走極端的作品看來依
舊純淨，大膽，不妥
協；它的簡捷形式，
單純色調，鮮活的空
間調度，整體效果上
的醒目，不但在純
藝術，更在建築、
室內、舞台、出版
印刷、廣告招貼、服
裝、家具、家用品設
計等各方面，至今都
還在發揮作用，持續
影響著我們的生活。

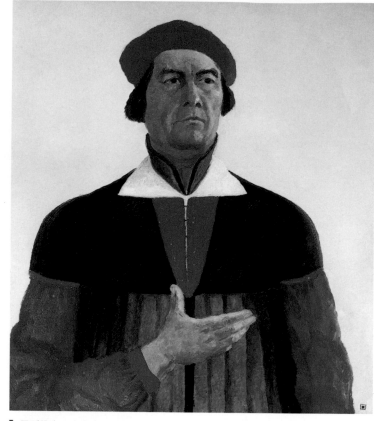

▌馬列維奇　自畫像　油彩畫布　73×66cm　1933　聖彼得堡國家
美術館藏

　　「捍衛者」畫會
提倡團隊精神，不鼓勵作者簽名，以畫會名展出會員作品，頻頻提出煽動
性的綱領，訴之於集體行動，寧願被稱為「藝術黨」。事實上，它的各種
運作方式的確使它更接近一種政治性組織，更像一種藝術家公社或藝術的
共和國。

　　從1920年開始，到1923年最後一次展出，這藝術的共和國在歷史上存
在不到三年，曾經和政治的聯邦並肩走在革命的前鋒，切磋出眩目的火花。

烏托邦

　　藝術和政治的關係不易處理，總的來說，為了保持本體的純潔，個人
的完整，創作者泰半要迴避政治才能成就藝術；藝術和政治不相見容，

▌馬列維奇　畫家的妻子　油彩畫布　67.5×56cm　1933　聖彼得堡國家美術館藏

大約是個共識吧。可是俄國前衛運動反個人取集體，在高度涉及政治／眾體的同時，並沒有因此在專業上鬆懈，風格上妥協或犧牲，而達到了個體創作的高度表現，這種藝術／政治共榮的局面，為藝術和政治之間的關係提供了另一種參照。

　　史者、評者們常用「烏托邦」一詞來詮釋俄國前衛，為我們指點了認知的方向。的確，只有把烏托邦的輿圖展開，才能看見俄國前衛藝術出現的原因，才能追隨它的行動路線，明白它的極致目的。無論和當時政治有怎樣的關連，或者像保守人士所認為的，被共產黨利用了，「捍衛者」的「政治」在本質上並不是發生在當時彼得格勒或者莫斯科的現實政治，也不是在擁護或反映當時的政治。馬列維奇和建構主義者分歧時，曾經說到「現實」（real'nost'-reality）和「實際」（deistvitel'nost'-actuality）的不同，認為「實際」是暫時又虛妄的，「現實」雖也被世界的客觀物相所包圍，它卻隱藏在這物相的內裡，一旦纏裹著的外在世界被擊碎，「新現實」就能破圍而出。

　　藝術家自己解釋清楚的「現實」和「實際」的不同，正是前衛藝術的「政治」和實際政治的不同。我們或者可以說，前衛運動者走在實際政治

之前，超越在實際政治之上，追根究底，他的熱情依舊來自包括了政治的和藝術的行動在內的，所有革命性行動的源頭，理想主義。

是理想主義或「烏托邦」信念，照耀出現代主義者馬列維奇的「政治」真容。政治革命要推翻舊體制，建立沒有階級制度的新世界，前衛藝術也要推翻舊規習，建立新形式、新視相、新現實，兩者場域不同，卻都以熾誠的行動，為以人類福利為中心的新宇宙而奮鬥。在可遇而不可求的一個歷史機緣，一節時空，何等奇妙地政治和藝術同步演變出一樣崇高的瞻望，憧憬出一樣美麗的前景，走來了一處，在不同的戰線上成為攜手的夥伴，革命的聯盟，並肩邁向理想國。

商業的囂動也好，政治的熱鬧也好，或是在名利上如何斬獲，都改變不了藝術本身的現實─對藝術家誠實的是時間，對他忠心的只有他自己，藝術家和世界交往，只依一件東西一作品，作品價值的釐定，只賴一件事，就是數千年發展史應驗的

■ 馬列維奇　田裡的農民　油彩三夾板　71.3×44.2cm
1928-1932　俄國聖彼得堡國家美術館藏

馬列維奇
拿著紅棒子的
女孩
27×24cm
1932-1933
崔提亞可夫國
家畫廊藏

「一分耕耘一分收穫」。

　　真正的藝術家在創作中忘我入神，在工作中獲得歡愉，才是無價的報償；如果品質優秀，時間自會送上大禮。我們普通人從藝術家的創作中汲取智慧，各方面受益，學習面對自己，協調生活態度，從容一點過日子，也算是某種程度的展望，或者邁向某種小小的烏托邦吧。

　　永恆並不完全是虛妄的，它的相對性的真實性，多少能在藝術領域裡見到；無論外在怎樣地喧囂熱鬧渾水摸魚無法無天，藝術的核心是創作，創作由作品現真顏，本質不受干擾，是誠實而純淨的。夏卡爾回歸俄國後，終究要再離開俄國，馬列維奇激情於政治，用意識形態批評夏卡爾，終竟要回溯藝術的本源，乍看都很矛盾，應驗的不過都是這道理。（原載：自由時報——自由副刊／自由評論，2004年3月18-19日）

夢的共和國 舒茲

在烏克蘭西疆，接近波蘭的卓荷比（Drohobycz）城，一座公寓樓中，2001年5月19日突然來了一隊人，進入其中一間房，把幾幅壁畫從牆上剉切下來，運出了國境。消息傳到，烏克蘭當局立刻譴責非法掠奪行為，並且要求歸還。

原來來者是以色列的雅法伸博物院（Yad Vashen）人員，此機構專事搜尋和收藏二次世界大戰猶太受害者文物，而壁畫的畫者，則是近年來越被重視的猶太裔波蘭作家——布如諾・舒茲（Bruno Schulz,1892-1942）。

卓市所在的今日烏克蘭的西部，本是波蘭的一部分，歷史上一向跟鄰近的奧地利和匈牙利關係密切，市民中不少是猶太裔，城市雖小，也就以文化多元為特質。公寓在戰前本是某猶太人的莊園，大戰時期被德軍佔領，為一名叫蘭道（Felix Landau）的納粹軍官所據有。蘭道欣賞舒茲的才氣，在裝修兒子的房間時，令舒茲為他繪飾牆壁。德軍戰敗退出，列強重定東歐疆界，卓市一帶劃歸俄屬烏克蘭，80年代共產蘇維埃解體，烏克蘭獨立，便成為烏克蘭的疆土。

納粹蘭道不知下落何方，曾被稱為「蘭道莊園」的建築，改建成有五個單元的公寓，分別租賃，發現壁畫的單元現住者為卡姓家庭。戰爭前來又過去，日頭落下又升起，六十年過去了，壁畫被人遺忘，靜靜存留在卡家廚房儲藏室的壁上。

舒茲受聘繪製壁畫的事情留有紀錄，2001年2月的一天，攝製紀錄片的德國人蓋斯勒（Benjamin Geissler）和父親來到蘭道莊園，在大蒜和洋蔥的後邊，在一層粉紅色的油漆底下，發現了幾近消失了的作品。

故事到此，國籍、族裔部分有夠複雜的，我們先作個小結再往下說：

一個曾經是奧匈帝國，後來是波蘭，後來是德國，再後來是蘇俄，再後來是烏克蘭國土的小城市，一間本來屬於猶太人，後來給納粹佔據，現在歸於烏克蘭人的公寓的牆壁上，有幾幅是猶太人又是波蘭人的舒茲的圖畫，一天德國人過來重現了它。

蓋斯勒找到壁畫以後，通知烏克蘭當局，不久波蘭和烏克蘭二國專家造訪，鑒定壁畫為舒茲真跡。蓋氏料到掠竊行為必將發生，去信烏克蘭文化部，要求保護壁畫。後來他把從開始尋找壁畫到壁畫被竊的經過，製作了〈尋找畫作〉一部紀錄片。

寄給文化部的信石沉大海，沒有回音，這是2002年的事。2003年5月17日蓋氏突然收到公寓現住者卡氏的一封信。曾是共黨書記的卡氏告訴他，以色列某機構要付三千美元購買壁畫，被他拒絕了。但是兩天後，雅法伸文物館人員由一位烏克蘭移民作嚮導，來到了公寓。

被剗走的共有五幅，其中三幅較大的有一尺半左右見方。其中半

▌舒茲身影（上二圖）

身女子像體近速寫，顏色細緻，造型瘦削怪異，看來是舒茲典型風格。

卓市既然已經劃歸烏克蘭，壁畫的屬權應該和波蘭無關了，可是因為舒茲一向被定位為波蘭作家，波蘭當局也就反應強烈。波蘭報紙以頭版報導消息，官方和知識界人士口徑一致，強烈指責雅法伸的「強盜行為」。波蘭和烏克蘭兩國都提出了正式抗議。

面對國際譴責，館方答辯，說卓市政府官員曾通告他們，市府雖然保留最後決定權，但是壁畫屬於現住者卡氏，換句話說，館方已經獲得屋主的同意了（我們倒是可別忘記，屋主卡氏曾經去信蓋氏，說他不為金錢所惑，已經拒絕了以色列的要求的。）追究到卓市文化局，局長則發表聲明，說是從來沒有收到過任何口頭或書面同意，只是曾安排雅法伸館方參觀壁畫而已。各方分頭你說我說不搭邊，頗有舒茲欽慕的卡夫卡的長篇小說《審判》、《城堡》等風味。

館方舉出取畫理由，說是卓市所在的原屬波蘭現屬烏克蘭的地區歧視猶太人，認為卓市基本上是反閃米族或猶太建國主義的（anti-Semitic）。他們質問，壁畫留在那兒多少年了，有誰在乎過嗎？問得其實也頗有理。要不是德國人蓋斯勒到來，在燒菜煮飯的廚房油煙中，誰管過壁畫？何況，1992年當卓市的猶太社團建議市府為舒茲立像時，還曾遭到拒絕呢。市府由烏克蘭人掌事，那時的理由是，雖然舒茲生於長於逝於卓荷比，猶太裔波蘭籍的他，不算本地市民，而是「外鄉人」（stranger）。這又是個族裔主義以籍貫決定存在，政治欺凌藝術的例子了。

既然本鄉不愛，不如移去以色列受供養，因此，面對各方譴責，雅法伸一併理直氣壯地答覆：館方收集散置世界各處的二次大戰猶太受害者文物，「是一種正義行為，對這些文物，我們具有道德上的所有權。」

提出「正義行為」或者「道德上的所有權」等大詞彙，並沒有擺平事件，反而使爭論更複雜，事端更嚴重。美國《紐約時報》本已在2001年

6月20日以首頁頭版的重要地位，登出壁畫被剗移的消息，後來又連續登出三封讀者來信，7月3日專欄版中，再刊出一篇長論，作者是猶裔文化資產研究中心主任，兼國際猶太文物調查組織負責人──格汝伯先生（S.Gruber）。

雖然身為猶太人，又是猶太文物專家和發言人，格氏倒是並不同意雅法申的作法，認為基於所謂「道德的權力」而宣稱擁有權，將會大量損害猶裔文物收集工

▌舒茲的壁畫　《紐約時報》提供

作，尤其是在烏克蘭當局，以及其他非以色列地區，也都在從事猶裔文物的搜存時，「這種誤謬的理由，可以被任何一個集團或個人用來爭奪文化產業。」他說。

這番話使人不禁想起現今各個列強博物館內具有爭議性的收藏來。帝國主義殖民主義沒受到遏制前，這些收藏泰半都是用了不公正不合法的手段得來的（例如清末中國遭到八國聯軍搶掠，或內戰時期王道士和法國斯坦因在敦煌文物的交易上），都是程度不同的擄奪、欺詐。可是現在有關

▌舒茲的三幅素描作品

各國是否可以基於「正義」和「道德」要求歸還文物，或者像雅法伸一樣，派出文化特勤小組，來強索閃取呢？

雖然被以色列指出長期受到波蘭、烏克蘭人壓迫，可是壁畫給剖走後，卓市猶太居民還是支持烏克蘭當局的訴求。只是以色列既已將畫拿走，哪會輕鬆歸還的？這樣部分被揭走，部分留在原處，壁畫已殘缺，兩邊都不能看全，真是寧為玉碎的行為。

莊園公寓見證許多成敗起落，有它生動的經歷，壁畫更有和原作者舒茲一生息息相關的生命故事，在這樣有機性的史脈中，壁畫的意義豐沛動人。現在從特有的文本割取它出來，插置到另一個敘述體裡，為屠殺猶太

■ 舒茲的二幅素描作品

人見證，使藝術成為政治史的插圖，是否會扭曲了它的涵義，侷困了它的價值？畢卡索〈格爾尼卡〉的故事發生在西班牙格爾尼卡市，雖然在紐約現代美術館-MoMA得到尊榮的照顧，萬人的景仰，也是要歸入原敘述體而更具意義的。

　　在天災人禍頻繁、民不聊生，或者文化保護意識未興的過去，強勢主宰、欺凌弱勢，發生了許多例如傳顧愷之的〈女史箴圖〉會在倫敦大英博物館中，敦煌壁畫會鑲在紐約大都會博物館壁上，或者〈格爾尼卡〉會被MoMA擁有三十餘年的情形。可是，從另一個角度看，尤其在經歷了納粹、法蘭哥政權、中國文化大革命等後，也不能不承認，這些擷取行為倒也保

舒茲的素描作品

全了一些人類共有文化產業。好在戰事畢竟漸減，文保意識增強，由協議逐漸在解決著爭議。〈格爾尼卡〉在MoMA大不情願、依依不捨下，終究歸還了西班牙。另有一件中國五代國寶〈漢白玉踏牛甲冑武士石彫像〉被盜，輾轉落入美國佳士得拍賣公司手中，後來通過法律手續由中國買下，終也歸置於北京中國歷史博物館，而圓明園十二生肖獸首銅像的回歸故事至今也還在繼續進行著。

世界越全球化、商品化，文物所有權問題越多越複雜，各種政治、文化、藝術敏感環環相接，危機四伏，動輒引發國際事件。舒茲壁畫的出現，消失，重現和離散，成為歐洲文化界的關注。壁畫究竟應該保留在原地，還是移放去以色列？它應該屬於烏克蘭，還是波蘭，還是以色列？生為猶太人，國籍是波蘭公民，納粹佔領期間被劃歸猶太人，拘留在卓市的猶太特區，舒茲是猶太裔波蘭人，還是波蘭籍猶太人？種種國家、民族、種族等等的分類、定義和定位，因「舒茲屬於誰？」一問，而一再被討論，涉及到不但是猶太人－德國人－波蘭人的身份認同，還關係到20世紀歐洲歷史和文化史的解讀。

2008年2月28日，烏克蘭和以色列官方終於達成協議，正式簽定合約，雙方同意，壁畫所有權歸烏克蘭，被剷走的畫作現借給雅法伸展出二十年，期限到後，合約每五年自動更新一次。協議條件之一，是雅法伸要為烏克蘭在卓荷比建立舒茲紀念館提供經濟協助。還留在卓市公寓廚房牆壁上的其餘部分，在整修之後，送去了舒茲紀念館。

本鄉異鄉人／在地局外人

舒茲1982年出生於卓荷比，在其他猶太裔波蘭人多聚居在華沙的時候，因卓市的族類容納性，舒茲偏愛這家鄉小城，除了兩次短暫外出，一生不曾離開過。個性內向害羞的他在中學教美術，有畫才，愛畫大頭細腿，眼睛黑黝黝，怪異又神經質的人物，頗近德國表現主義的孟克（E.Munch,1863-1944），在呈現異態情慾方面，更接近維也納分離派的克林姆（Klimt, 1862-1918）和席勒（E.Schiele,1890-1958）。

舒茲也有文才，出版有《鱷魚街》（*Streets of Crocodiles,* 又名〈肉桂店〉*Cinnamon Shops*）和《沙漏鐘標下的療養院》（*Sanatorium under the Sign of the Hourglass*），並為自己的書籍畫插圖。從英譯本來看，敬仰德國詩人里爾克的舒茲，寫小說如寫散文，寫散文如寫詩，文筆洗鍊典雅莊重，喜歡用很長的句子，頭韻和尾韻，綿延出一種如詩如誦的流動感。他的敘述原鄉位於成長記憶中，多描述感官、感覺，體近表現主義，地理背景總設在被他稱為「父鄉」（fatherland）的卓荷比，主題多處理內在思維、潛意識、心靈屬向、曖昧的情慾等，存在的虛無、生命的荒謬等。在世紀中葉的大混亂大摧殘中，焦點放在知識分子的內在感受上，和同時代歐洲作家分享憂鬱、焦慮、頹廢等氣質。

雖然生為猶太人，舒茲對天主教更有興趣。二次大戰期間，卓市被德軍佔領，舒茲被關進猶太特區。與敵為友，和納粹來往，並應令作畫，在族裔意識強烈的地方，不免都會招來民族敗類、本土叛徒等的罪名吧。保加利亞裔的法籍作家／學者——克麗斯緹娃（J.Kristeva,1941-）在《沒有民族主義的國家》（*A Nation without Nationalism*）一書裡，寫到國籍時，說自己在族裔身份上是保加利亞也是法國，但是在很多方面既不保又不法，而是個非關國籍、民族的「cosmopolitan」（「世界人」或「五湖四海人」）。在家鄉被視為外鄉人的舒茲，想必最能瞭解這種多重身份、多元

認同、複雜組合的難處吧。

舒茲故鄉經歷過奧匈帝國、蘇聯、波蘭和烏克蘭四種統治，語言多元；猶太裔舒茲不會意第緒語，卻會德語和波蘭語，並且用波蘭文寫作，顛覆了所謂母語和外語的定義和成見。然而無論是身份認同還是語言問題，這些文化命題似乎他都不感興趣。他所追求的，是和國籍無關，進行在精神領域中的，高度的感性和知性的活動，用他自己一篇散文的題名來說，是〈夢的共和國〉（*The Republic of Dreams*）。在一封給友人——心理學教

授舒茲曼（S.Suzman）的信中，舒茲寫道：「我關心的是，能否被有創意的人所組成的家庭所接納，於是可以讓我感覺到，我的世界也能貼近他人的世界，而在相鄰的邊界線上，兩者可以穿越相會，交流互融，共振齊鳴。」

用意第緒文寫作的美國猶太裔作家辛格（I.B.Singer,1904-1991），一度曾對猶太作家不用本族文書寫而表示反感，波蘭詩人米侯茲（C.Milosz,1911-2004）不同意，舉出舒茲成績可觀，對辛格的看法提出了反面好例。這種事再一次

▋ 席勒　躺著的二女子　鉛筆、不透明水彩、紙　32.8×49.7cm　1915　維也納奧伯提納美術收藏
▋ 克林姆　裸體習作　鉛筆畫紙　57×37.3cm　1913　私人收藏（左頁圖）

提醒我們，文學中的母語、在地語、外來語等是個複雜問題，無法由身籍或地域來界定，使用哪一種語言來書寫──只要寫得好──是沒有定律的。

　　不過辛格也讚美舒茲，1987年《舒茲素描及信件集》出版時，評舒茲「有時近卡夫卡，有時近普魯斯特，不時卻進入兩者都不能的深度」。普魯斯特和卡夫卡釐訂20世紀文學，無人能倫比，舒茲有何等異才，竟獲得名家這般賞識！「舒茲短短一生所作的，已經足夠使他成為古今最卓越的作家之一。」猶太人大流離形成20世紀歐洲放逐文化，舒茲只願在家鄉小城教書畫畫寫字，可是反覆在身份上被踩躪，成為永遠的在地外鄉人，卻也使「漂流」或「離散」等辭彙的定義和涵意變得更複雜，更豐饒。舒茲的作品啟發了好幾位當代英文作者作品，其中包括了葛若斯曼（David

Grossman,1954- ）的〈底層有愛〉（*See Under : Love*），歐茲克（Cynthia Ozick,1928- ）的〈斯德哥爾摩的彌賽亞〉（*The Messiah of Stockholm*）和羅斯（Philip Roth,1933- ）的〈布拉格狂歡會〉（*The Prague Orgy*）。今日舒茲深受歐美文學界重視，被認為是20世紀的代表作家，現代主義的重要先進，於台灣文學以及華文文學場域內的原籍－外來－本土－在地－母語－外語－風格－品質等論題，舒茲實在可以提供最好的參照。希望中文翻譯界對他也有興趣。

在蘭道莊園育兒室的牆壁上，舒茲畫了白雪公主和小矮人、仙杜麗拉和格林童話中的「漢森與格瑞特」。人物的頭臉卻都換成了自己、父親和卓荷比的猶太人。

他畫自己戴著一頂神氣的寶藍色帽子，穿著漂亮的紅外衣，乘駕了由雙馬前導的車子，揚起頭，在童話的世界中，傲然卻又似嘲弄地微笑著。

1942年11月的一天，舒茲離開猶太特區，外出用限糧票換取麵包，路上遇到一個納粹軍官。此人和蘭道平日是對頭，他的猶太牙醫日前才給蘭道槍殺，不期然遇見蘭道欣賞的舒茲，一時抽出槍，射殺了舒茲。這時舒茲畫完童話的壁畫才不過一個星期。（原載：聯合報—聯合副刊，2002年1月3日）

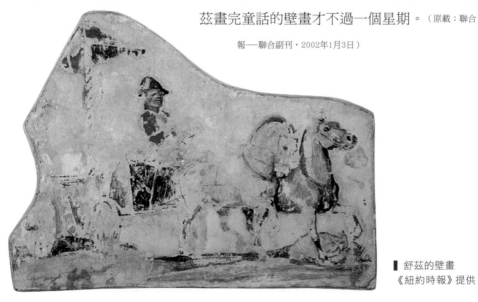

▌舒茲的壁畫
《紐約時報》提供

離散和團圓 圓明園銅獸首 索歸事件

　　2008年10月，佳士得公司宣佈將在法國巴黎拍賣圓明園十二生肖銅獸首中的兔、鼠二首，中國方面要求歸還被劫文物不得，正式訴之於公眾意見和法律。從中方勸阻佳士得停止招拍被拒，到律師團向法方提出訴訟失敗，中國商人高價得標卻聲稱不會付款以為抗議，到中、法之間發生國家級的齟齬，種種經過由媒體持續報導，各方熱烈反應，事情已經變成2009年初國際藝壇、政界的觸目事件。

　　圓明園，如今只存在於歷史記憶裡的園林建築，原址在北京西郊，園名源自佛教〈愣嚴經〉中的「若能

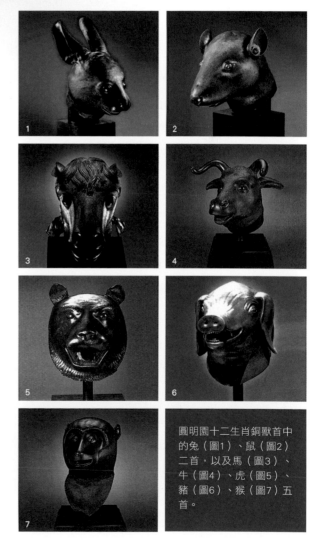

圓明園十二生肖銅獸首中的兔（圖1）、鼠（圖2）二首，以及馬（圖3）、牛（圖4）、虎（圖5）、豬（圖6）、猴（圖7）五首。

轉物，則同如來。身心圓明，不動道場。」取一切圓滿光明的意思，康熙四十六年（1709）前後開始興建，經過乾隆和雍正二朝的修葺和擴建，在第二次鴉片戰爭（1856-1860），英法聯軍合手搶劫、焚燒、摧毀以前，是一座集中國和西歐園林建築藝術之大成，被當時外籍人士驚讚為「萬園之園」的壯麗庭園。

　　圓明園本有三園──圓明園、長春園，和綺春園。十二銅獸首原來放在長春園的「西洋樓」園區。「西洋樓」由一組仿歐洲巴洛克風格的殿宇組成，乾隆十二年（1747）開建，受命設計的是清季名畫家郎世寧。

　　身為義大利耶穌會教士的郎世寧（Giuseppe Castiglione,1688-1766），年輕時在米蘭學習繪畫和建築，1715年來到中土，被康熙召進宮中，不能傳教，卻成為受寵遇的宮廷畫師，奉侍康熙、雍正、乾隆三朝達五十二年之久。郎世寧帶來歐洲的精密寫實主義，減除中國人不喜歡的陰陽明暗法，代之以中國的界畫和工筆花鳥的嚴謹精緻的線描和填色，形成一種繁複、整齊、華美、勻淨的風格，留下了不少宮宇、出巡、駿馬、肖像、花卉、翎毛圖等，台北故宮收藏的〈八駿圖〉、〈百駿圖〉、〈聚瑞圖〉、〈乾隆皇帝大閱圖〉等都是精美的代表作。

　　18世紀中國繪畫的主流是「揚州八怪」，文人畫傳統越發走向寫意和市民趣味，例如金農、羅聘、鄭燮等，追求的是筆墨的不羈，日常題材的樸素情趣，標揚與權勢和體制對立的狷逸氣質、在野精神。郎世寧細筆寫實，在中國人眼中，頗為拘謹

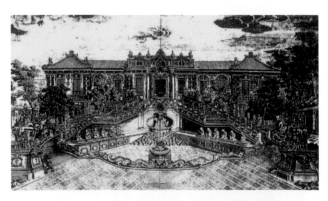

▋ 郎世寧和其他清季宮廷畫家合作繪製，現藏法國國家圖書館的
《圓明園四十景圖詠》，描畫「西洋樓」的海晏堂的一幅。

呆板，雖然擬真，與文人畫的「以物寓志」、「借景抒情」等美學理念難得搭邊，又是宮廷御用畫家，作品多屬實用和裝飾，因此不被畫界重視，域外畫法雖然奇異，並沒有造成多少影響。他和數學家年希堯（？-1739）合著的《視學》是中國第一本視覺幾何專書，也沒引起古今多少注意。從出身到風格，郎世寧都屬於異類——另一個「漂流藝術家」的例子吧，但是在18世紀中國和世界的接觸上，他具有時空意義，為皇室畫肖像和

▌郎世寧　八駿圖

描繪宮廷生活，在沒有影音紀錄的時代，也留下了珍貴有趣的史錄。古典中國繪畫史對這位外來者／異鄉人頗有禮數，給予了特殊的歷史地位和中肯的評價。

　　郎世寧和其他宮廷畫家合作繪製，現藏法國國家圖書館的《圓明園四十景圖詠》中，有一幅描畫「西洋樓」的海晏堂，可看見，畫中在巴洛克式的宮殿樓門前的正中階下，有一座大型噴水池，池中央有噴水台，兩旁有二條石台，呈「八」字形向上展開，在這八字形的跑台上，正是明白座落著十二

生肖獸首人身彫像——左邊（北側）一排有丑牛、卯兔、巳蛇、未羊、酉雞、亥豬；右邊（南側）一排有子鼠、寅虎、辰龍、午馬、申猴、戌狗。都是每座底下蹲著穿袍的石質人身，上頭是紅銅質的獸首。

　　既是給皇帝造園林，材料自然屬頂級。紅銅是冶煉手續複雜的合金銅，內含多種貴重金屬，專家們說獸首，「外表色澤深沉、內蘊精光，歷經百年而不鏽蝕。」從佳士得圖片來看，所言不虛，百五十年後，座首依舊銅面滑潤，曖曖含光。有人說這些不過是水龍頭而已。水龍頭作得這樣好，還是能當藝術品的。

　　雕塑在古典中國從來沒能發展出類似繪畫的奧妙精深。兩個高峰時期，商周青銅和魏晉佛雕，前者是為禮儀，後者是為宗教，包括以後的瓷器在內，原型一旦訂立，往往一再重複，講究的是精工，涉及創新的地方很有限。既然是用作出水口，十二銅獸首自然也是實用功能性為多，屬於工藝作品。就工藝水平來說，它們的歐式設計比傳統中國設計的抽象形式化要更接近生物的生理體態，模樣有一種詼諧趣味，比如其中的馬首、猴首和鼠首，視覺效果頗可愛可親，鼠首還有點像今日動畫造型，倒也是傳統中國雕塑沒有的，這應該是郎世寧的功勞。

　　郎世寧主持設計，法國人蔣友仁（R.Michel Benoist,1715-1744）監修，清宮巧匠們建造，費時十二年而在乾隆二十四年（1759）「西洋樓」園區完成。據說十二生肖組成了有十二個時辰的水力鐘，每一時辰到時，負責的那一獸就會從口中噴出水來，正午時十二獸首一齊噴水，鐘聲共鳴。

　　那會是怎樣奇妙又壯麗的景象呢？

　　連在遙遠的法國，文豪雨果（1802-1885）的遐思都給挑動了。

　　1861年11月25日，雨果給剛戰勝回來的某位巴特勒上尉（Captain Butler）寫了一封信，抒寫了他想像中的圓明園：

　　在世界的一方曾有個奇蹟，它的名字叫圓明園。藝術有兩種法則：一種是理念，產生了歐洲藝術，另一種是幻想，產生了東方藝術。如同巴特

農神廟是理念藝術的代表，圓明園是幻想藝術的代表，薈萃了一個民族幾乎超越人類想像力所能創作的全部成果。和巴特農不同的是，圓明園不但是一個絕無僅有、舉世無雙的傑作，而且堪稱夢幻藝術的崇高典範。請設想一種大家不知其妙、而又無法形容的建築，恍如月宮的建築吧，這就是圓明園了。請您用大理石、玉石、青銅、用瓷器，建造一個夢，用雪松做它的屋架。給它綴滿寶石，披上綢緞，這兒蓋神殿，那兒建後宮，造城樓，裡面放上神像、異獸，飾以琉璃、琺瑯、黃金、脂粉。請詩人出身的建築師建造一千零一夜的一千零一個夢，再添上一座座花園，一方方水池，一眼眼噴泉，加上成群的天鵝、朱鷺和孔雀。總而言之，請設想人類幻想的某種令人眼花撩亂的洞府，其外貌是神廟、是宮殿，那就是這座名園了。人們常說：希臘有巴特農神廟，埃及有金字塔，羅馬有鬥獸場，巴黎有聖母院，而東方有圓明園。儘管有人不曾目擊，卻都在夢中見過它。這是一個驚撼而不知名的傑作，就像在朦朧的晨曦中，從歐洲文明的地平線上，恍惚而遙遠地看見了亞洲文明的倩影。

只有雨果的文字力道才能把圓明園寫得如此如夢似幻吧。可是這封信近日被北京追索獸首有關人士引用，而且在中文網路上廣為流傳，更在於接下來的另二段文字：

一天，兩個強盜闖入圓明園，一個掠奪，一個縱火。似乎獲得勝利就可以當強盜了；兩個勝利者把大肆掠奪圓明園的所得對半分贓。從前對巴特農神廟怎麼幹，現在對圓明園也怎麼幹，只是更徹底，更漂亮，以至於蕩然無存。

在歷史面前，一個強盜叫法蘭西，另一個叫英吉利。但是我抗議。

我感謝您給我這個機會讓我申明：統治者所犯的罪行並不是被統治者的錯誤；政府有時是強盜，但人民永遠不會作強盜。

信結束處，雨果為被掠奪的華夏文明呼喚正義：

法蘭西帝國吞下了這次勝利的一半贓物，今天，帝國居然還天真地以為自己就是真正的物主，把圓明園的富麗堂皇拿來展出。我希望有朝一日，解放了的乾乾淨淨的法蘭西會把這份戰利品歸還給被掠奪的中國。

列強拆散十二生肖獸首，瓜分了中國，十二銅像的離散象徵了華夏的解體，這一巨大的歷史情節使獸首蘊生出豐滿的歷史和國族意義，中國人一心要使十二獸首團聚的激情應該是可以理解的。能誕生〈馬賽曲〉和孕育雨果的法蘭西人，也是國族意識極為強烈的民族，這回怎麼像蒙鈍了點，還是忘記了什麼似的呢？

越過百五十年的時光，雨果的信件為我們更新1860年的歷史記憶。典麗的散文，耿直的氣節，都是今日失落的美德，讀來依舊光輝燦爛，動人心弦。

就像雨果信中所提，18至19世紀帝國主義劫掠他國文物是國際性的；今日埃及、希臘、土耳其、印度等世界古文明地區，都在提舉類似追回圓明園獸首的案子。最近印度之父甘地的隨身物件如眼鏡、懷錶、鞋子等出現紐約市場，也引起索歸爭端，終究是由印籍商人買下送回印度而了結。

諸多被索歸的文物中，如今高居國際公認第一名的是埃及美后娜芙緹緹頭像（Nefartiti），這是西元前14世紀的作品，造型、質地之美之精令人止觀屏息，就像蒙娜麗莎是義大利文藝復興藝術的代言人，娜芙緹緹也是埃及古藝術的代言人。這埃及國族的驕傲，1912年被德國考古學家發掘，蒙混運出埃及，存放去德國柏林埃及美術館。埃及官方由最高階層文化專家主持，盡全力索歸多年，今日還在搏鬥中。德方不但堅持所有權合法，連埃及要求借展也不答應，深怕一去不返。還有2001年5月19日以色列強

力剷走烏克蘭某公寓牆上留有的猶裔波蘭文作家／畫家舒茲的壁畫，在波蘭、烏克蘭、以色列之間也造成了轟動國際的衝突，至今還在被討論著。這事在此書前邊〈夢的共和國──舒茲〉一文裡介述過，這裡也就不再重複。二獸首事件發生的同時，正好媒體刊出舒茲壁畫展廊開放。本來被煙沒在公寓廚房的壁畫，現在精工修整，慎重展出，萬

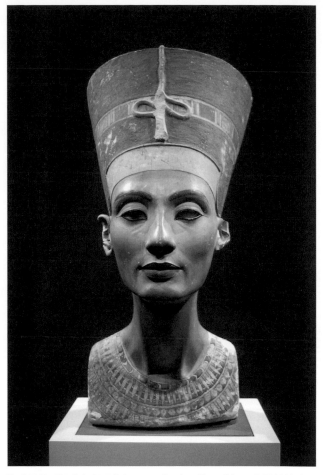

▌埃及美后娜芙緹緹頭像(Nefertiti)　紀元前14世紀　德國柏林埃及美術館藏

人景仰，應該可算是一種差強人意的「快樂結局」吧。只是作品到底是留在故鄉卓荷比好呢，還是放去耶路撒冷好？恐怕只有請天上的舒茲來說話了。

　　每一件失落的文物都是一個有機的個體，如同一個人，都在訴說著分離和漂流的故事。人間各種離散莫非都有得已和不得已的原因，「家」的定義有時是曖昧的，追根究底，是否每件離走了的文物都必須回「家」才能產生意義？這可真是一道不易解答的問題。

　　把索歸攏總綁在某種國族、民族、族群的大原則上，容易混淆局面、

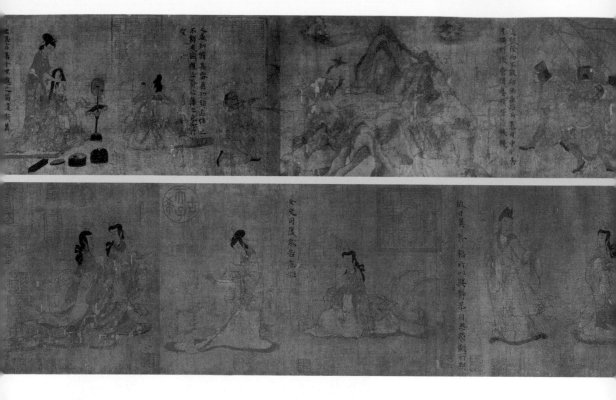

拖累主要訴求，招惹不必要的反感。一切都已經發生了，就事論事，個案處理，經由外交性的協商、斡旋等所謂軟身段來進行交涉，看來是比較能成事的，因為，「正義」在法律上並沒有版權，強權掠奪文物也未必百分百都是罪惡。

圓明園被掠的千萬件珍寶中，銅獸首的文化、政治意義固然飽滿，傳東晉顧愷之的唐摹本〈女史箴圖〉才是藝術的瑰寶。〈女史箴圖〉現藏大英博物館，是該館的驕藏，卻也是中國的心痛。中國會不會追討〈女史箴圖〉？目前似乎並無跡象。在要求文物回歸的聲浪越高，案件越多，輿論越傾向於原屬國的今日，如果英博人士晚上開始輾轉不能眠，此畫想必也是忡忡的憂心之一吧。只是從另一種角度看，圓明園自外來暴徒撤離後，落入本地人手中，無論是否是因為戰亂貧窮無知等原因而不得已吧，就以在地人繼續摧殘它的方式和程度來測度，〈女史箴圖〉卷軸留在原鄉，恐怕不是用來打野狗，就是已經生火燒飯不見了。

從20世紀80年代末，獸首開始出現在藝術交易市場以來，比如看見失

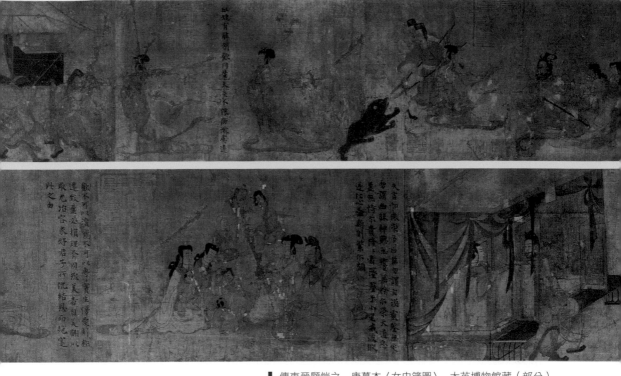

傳東晉顧愷之　唐摹本〈女史箴圖〉　大英博物館藏（部分）

散多年的子女在渺茫的世間突然再現，中國人走上了漫長曲折的尋覓路，逐步找回了牛、猴、虎、豬、馬五首。走過的路固然頗輾轉，未來面臨的只會更顛簸；國際間，現在每一件索歸案子出現，無不涉及國情、民心、歷史、文化、藝術、政治、經濟等論題，要在各種場地取得優勢，真像走鋼絲一樣難。美術館方面的交涉需要專業學識，而藝術交易市場更是只講法律和價碼，場上節節都是戰役，雖不見血，殺機一樣四伏，只是武器更精妙，方法更細膩，過程更迷離。

　　藝術唯創作和理論的純情時代早已經過去了。依附於藝術的各種運作早已具有自己的能動力，這藝術的延伸體今日已是巨獸一般地龐大孔武，無人能等閒視之。包括了博物館學、藝術市場經營、智識產權法律學等等，早已是文化先進地區的學院專修科目。如果能夠轉移一些熱情和經濟能力，努力於專業培練，在危機意識還不夠，現有、現做的都還遠不足的華人國度，也許是更急迫的志業。（原載：聯合報—聯合副刊，2009年3月15-16日）

內航 克勞卡杭、瑪雅德芮、
辛蒂雪曼

　　也許是因為給侷限在廚房臥室，還是閣樓上太久了，不能和外界接觸，於是女子喜歡對鏡自照，作出各種模樣來娛悅自己。在男子隨時能行走國家世界的時候，一個「不安於室」的她，往往只能用幻想來變化身份，超越侷禁。不料劣勢變優勢，不理想的生存條件卻造就了女性在藝術方面的特殊成就。紐約大學格瑞藝廊（Grey Gallery）為縱跨20世紀的三位女性影像藝術家——克勞卡杭（Claude Cahun,1894-1954）、瑪雅德芮（Maya Deren,1917-1961）、辛蒂雪曼（Cindy Sherman,1954-）舉辦特展，以Inverted Odyssey為展名，不能更有趣地圖示了女性在文藝呈現上的這一特點。

克勞卡杭

　　出身法國猶太裔文化界世家，卡杭雖然家境優越，成長過程並不順利。四歲時母親就給送去了精神病院，就學時又遇歐洲反猶太運動興起，受到不少衝擊。她原名Lucy Schwob，後來改用外婆的姓氏為姓，改法文名中可男可女的Claude為名，表示她的雙性傾向。卡杭很早就現露文藝才華，二十歲時出版詩集《視點和視界》（*Vues et Visions*），同時也開始攝影工作。

　　她精心設計背景，以自己為模特兒，自導自演，對鏡頭就像對鏡子一樣，裝扮成各種存在的和不存在的人物，寫實的和非寫實的角色，例如玩

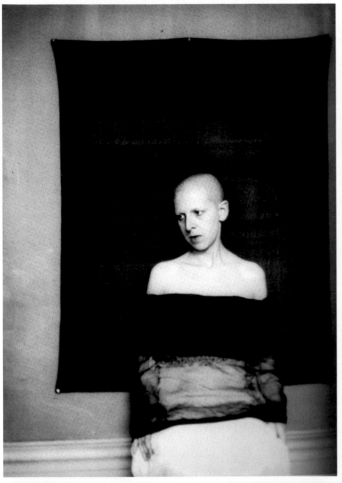

▌克勞卡杭　自攝像　黑白照片　1921（左上圖）
▌克勞卡杭攝影（右上圖和左下圖）
▌克勞卡杭攝影〈受訓中，勿吻我〉（右下圖）

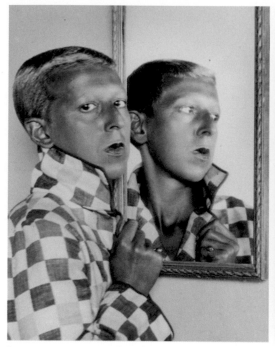
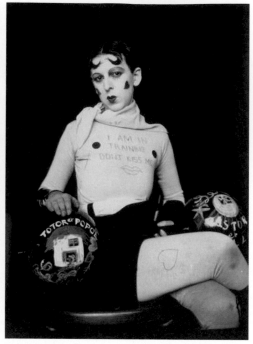

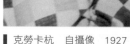 克勞卡杭　自攝像　1927　　　　　■ 克勞卡杭作品　1927

偶、丑角、仙女、外星人、男紳、法官、拳師、父親、佛祖等等，攝製了
一系列自照像，像她自己說的「面具下總還有面具，我的臉這麼多，一輩
子都揭不完。」顛覆了關於性別認同的成見。

　　她不停地變臉、換身，充份利用鏡頭的多重功能和隱喻效果。鏡頭是
面鏡子，有它自戀、自審的性質；鏡頭也是局外人的眼睛，旁觀著一場也
許不該看的秘戲；鏡頭更是密友，給託付了一件不能讓第三者知道的隱
私。在公開又私密，揭露又藏匿，真實又虛擬之間，卡杭用相機不停地玩
弄著目擊遊戲，引誘我們進入她的私人空間，讓我們分享了內部活動的詭
譎，給予了偷窺者還是共謀者的密趣。

　　雖然身歷兩次世界大戰，卡杭從不拍攝戰爭場面或戰亂景像。她要呈
現的，不是20世紀的客觀場景，而是個人在經歷這樣的時空時，個體的本
質面容。十五歲左右和四十一歲時兩次嘗試自殺，二十歲改名，二十一歲
和三十五歲二度剃髮，於卡杭，家與國的動亂在在都內化成心性的動亂，
一樣地激烈。就像芙芮達‧卡蘿（Frida Kahlo,1907-1954）每畫一張自畫

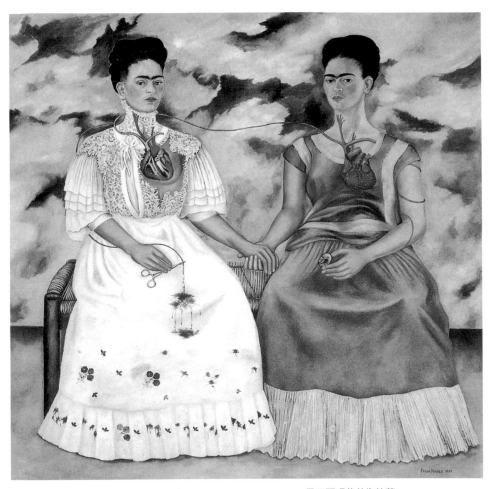

▊ 芙芮達‧卡蘿　兩個芙芮達　油畫　173.5×173cm　1939　墨西哥現代美術館藏

像，就是一次搏鬥；每在鏡頭前裝置一回戲，演出一趟角色並自留紀錄，卡杭也是在從事一次自審和自救的活動。攝影於卡杭，應該是一種存在主義式的生存策略，用來調伏、超越心性的困局。近一個世紀以後，今天再看她的作品，除了覺得她做工之精細和寓意之迷離為後來者仍不及外，那般坦誠地面對面具後的自己，才真讓人看得怵目驚心。

　　左派的卡杭1930年代在政治上很激進，卻避人生活；參加超現實主義各種活動，又置身度外，不願被認為是集團的一部分，寧作單戶藝術家。據說她蹓貓時喜歡紮住自己眼睛，由貓牽著走，顯然是個自有奇想的人物。卡杭文稿發表頗多，有自傳和回憶錄等，今天都被視為20世紀現代書

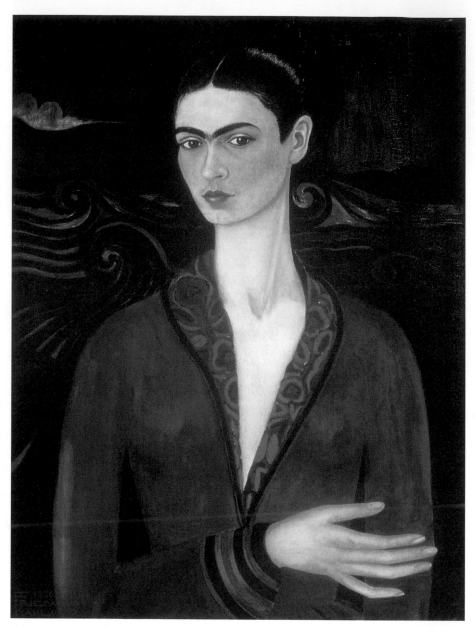

▌芙芮達‧卡蘿　穿著紅衣的自畫像　油畫　79.7×60cm　1929　私人收藏

寫的原型，可是攝影作品卻不願公開，可見後者於作者有如日記般的親密
意義。1937年她和伴侶也是繼妹的蘇珊移居法國諾曼地近海的英屬澤西
島，買下一間農場，取名「無名」（La Ferme Sans Nom）。德軍1940年佔領

澤西,兩人聯盟從事地下反法西斯活動,被捕被判死刑。幸虧俄軍及時到來。

　　她的攝影作品和文字原稿泰半被納粹沒收或銷毀,其餘今日都收藏在澤西美術館。長期被忽略後,卡杭在性別意識興盛的20世紀90年初期終被再認識,也和卡蘿一樣,今天已成為女性主義文藝評論的範例。

瑪雅德芮

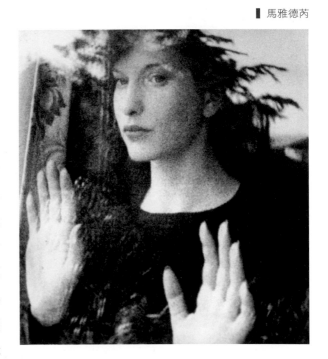

馬雅德芮

　　德芮生在烏克蘭。因歐洲反猶太主義興起,父親又和托洛斯基(Leon Trotsky,1879-1940)有關連,1922年全家移民紐約。她改去很長的猶太原名,另取梵文中有幻相意思的Maya為名。少年的她曾是托派「社會主義青年聯盟」的一員。40年代開始拍攝實驗電影,和卡杭一樣也以自己為角色。40、50年代她活躍於當時紐約的文藝中心格林威治村,在紐約大學念完英國文學和舞蹈後,完成了六部實驗電影,其中1943年的《午後的拼圖》(*Meshes of the Afternoon*)和1944年的《在陸地》(*at Land*)最有名,今日都是電影系的必修課材。

　　《午後的拼圖》是德芮和她也從事試驗電影的丈夫漢密德(Alexander Hammid)的合作。德芮擔任編劇、導演,還同時飾演三個角色。影片處

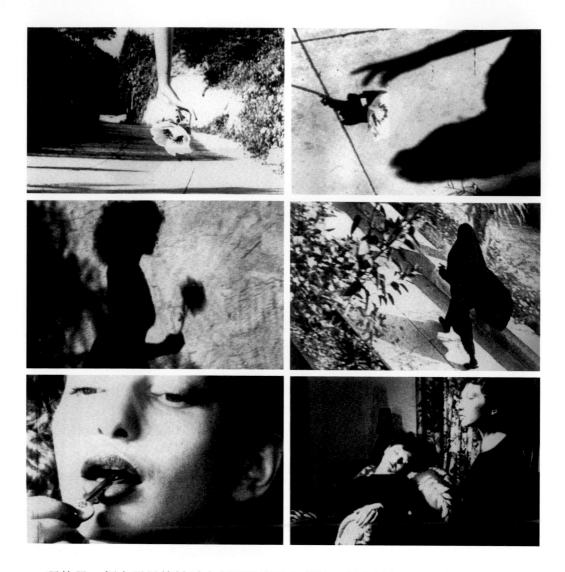

理的是一個女子最終被愛人割頸的實境和夢境，很多鏡頭和段落都攝製得很精彩，例如開始時的手影揀花，隨之真手揀花，和女子左右觸壁搖晃上樓，鏡頭到達樓頂即接鏤花窗簾撲面，女子拂帘穿空墜落的一整段等，不但畫面精緻抒情，而且喻意層次細密，原創性很強。一些評論家認為它是1940年代最好的實驗電影，一部經典之作。

《在陸地》的外在主線似乎是一粒棋子的遺落，和前片一樣，處理疏離、焦慮、背叛等題目，有很多行走和尋找的節落。

……片段的停格　1943（左右頁圖）

混淆、跳接、拼貼、重疊等手法，把敘述同時進出在虛和實，意識和潛意識，現實和超現實，理性和非理性之間；主觀和客觀隨意調換，時空任性移動，人身曖昧多重，敘述多線進行，用手提攝影機製造晃動，又反覆重複動作，重現同一物件，讓它們衍生出奇異的象徵。評論家用kinetic narrative來概稱她走向無法

預測，涵意難以琢磨，不停地在跳躍、晃動的進行方式，勉強將它中譯，應是「動態的敘述」吧。

　　德芮說她的《在陸地》是一部「20世紀的神話歷程」，把它叫作 Inverted Odyssey，（被展覽引用為名），並且進一步解釋──今天的宇宙複雜多變，人再也不能像古代的尤里西斯那樣，可以在一個時空穩定的宇宙中旅行了；人的創造力促生了新動力，但是人還沒能和這些動力建立關係，於是各處險象叢生；每個人都身處在某種旋渦中，只有建立強烈的個人認同，才能應對險局。這段話21世紀再看，仍然極有效。

　　Inverted有反方向排列，或倒過來置放的意思（例如英語中稱引號＂＂為倒置的逗點）。Odyssey在中文常被音譯成「奧德賽」，或者意譯為「航程」、「航歷」，它指身體的航行，也指心靈的歷履。Inverted Odyssey或也就可譯為「逆行的航歷」，能指諸如方向和已定航線相反，或是和男性體制鼇立的航程反向的航程吧。這一主題把德芮和卡杭接連起來，兩相映照，在藝術史的時空，呼喚出應答和傳承的關係。

　　20世紀前半葉是摧毀也是建立的時代，促動了很多犧牲，造就了很多精彩。卡杭和德芮，不惜用身獻的精神致力於她們的志業，為後來的女性文藝工作者拓出新路，更給後來的影像藝術帶來深遠的影響。

辛蒂雪曼

　　何其幸運，雪曼出生在1954年，成長在20-21世紀，這時不但女性主義已成氣候，攝影科技更是日新月異。從1970年代後期開始發表作品以來，雪曼屢獲好評，早已成為當今美國視覺藝術明星之一，但是也有評者認為她名過其實。

　　從70年代的性感女郎、B級電影角色、家庭主婦，到後來的好萊塢明

星，歷史、神話、宗教人物等等，
和卡杭一樣，雪曼也以自己為主
題，一路變臉換身，玩弄現實／
非現實，體驗多重身份和認同。
只是鏡頭後的藝術家，如果世紀
初的卡杭有晦身隱俗的意願，新
世紀的雪曼不但不隱約，還特意
賣弄平庸，大方呈現通俗。好在
她的庸俗往往也在乍看層次，背
後仍別有用意。換句話說，她操
作俗媚如同調弄一種障眼法，意
不在此，另有深算。由此手段她
要傳達的，依舊是反諷性很強，
令人不安的異常訊息。就以她的
大幅服裝彩色照或歷史人物照為
例，初看可真像時髦雜誌上的修
改到完美的服裝照，可是仔細再
看，卻越看越彆扭；這些照片華
麗精緻，卻不美麗，模特兒的她
自己也頗具專業架式，可都更像
蠟像店人物、給兒童凌遲過的玩
偶。好像技法突然出現歧變，這
時圖像剎時詭譎起來，成了恐怖
片的一個停格放大，化裝派對的
通告，荒謬劇場的招貼。

▎辛蒂雪曼的照片　1975/2004（上圖）
▎辛蒂雪曼　無題靜止軟片6號　1977（下圖）

 辛蒂雪曼　無題223號

■ 辛蒂雪曼　無題225號　1990

　　雪曼的私人空間是敞開的，一點也不含蓄靦腆。她認真地擺弄平凡庸俗、怪誕瘋癲——關在閣樓上的瘋女，不知怎麼自己解脫鑰鎖，走下樓，竟然來到大廳公眾間，起坐得灑潑自如了；攝影家似乎在說，瘋顛的到底是樓上的女子，還是樓下的男主人呢？不過，無論是癲狂或正常、胡鬧或正經，有什麼禮節規矩現在一概都不再去管它，都把它反置倒放，照自己的意思重新來過；20世紀前半葉的兩位前輩或由面具而隱身，由跳越現實而躍生出抒情的超現實，世紀末的雪曼在俗世中自得其樂，只將種種實況支解後，故作正經地再來一遍，把現實的荒唐搬弄得更荒唐。

　　卡杭的影像背景設在壁櫥、抽屜、室內、庭院、歷史、攝影室；德芮的電影進行在水中，海邊，陸地，通道、走廊；雪曼讓事情發生在臥室、

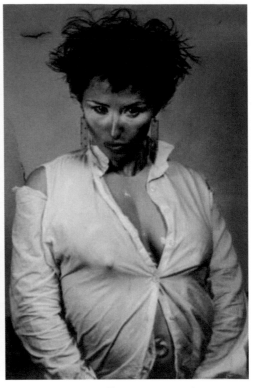

▌辛蒂雪曼　　　　　　　　　　　　　　▌雪曼　無題399號　2000

辦公室、市街、太空或不明空間。一個世紀下來，照片中女人的腳步漸漸走多，走廣，走遠了。女子也許真正的去旅行了，或者，其實不過也還留在廚房臥室辦公室裡，然而瞭解了自體的潛能，她不但能幻變出內在空間，而且能遨遊其上。

　　當外在世界挾帶各種危機威脅過來時，用化身無數的策略，女性藝術家們一一加以應對。這無數的化身都源自一身，就是她自己。一旦自體認同變得穩定堅強，它可以孕千種形、走萬里路，指按快門，點出豐饒的奇景。評論家說德芮「她不用鏡照，她自己就是鏡」，我們也能說，就是不給予遨遊的權力和機會，也不礙事，這樣的藝術家不需要去尋找奧德賽，她自己就是奧德賽。（原載：世界日報—世界副刊，2000年1月11日）

地獄天使 英國畫家 法蘭西斯‧培根

　　在學校唸書的時候，「現代繪畫」是一堂必修課，兩、三百學生坐在梯形劇院教室裡，教授得用麥克風講課。燈一關，開始放幻燈片，台上嗡嗡地解說，台下咿嚶地說話，空氣越來越悶，黑摸摸裡，總要邊聽邊打起瞌睡來。

　　一次上課放到一張人像──主教模樣的人，戴著帽子穿著緞質的袍子，端坐在寶座上，但是不知是一桶水當頭潑罩下來，還是油彩沒乾時被畫家刮去了面目，在突發的暴力中主教露齒狂喊。昏昏欲睡的我，老實給震醒了過來。

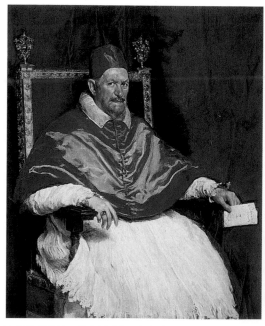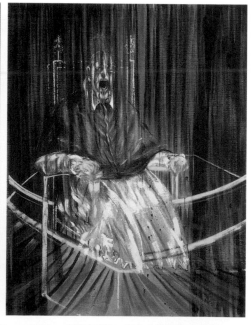

▌維拉斯蓋茲　教宗伊諾森西奧十世　油彩畫布　140×120cm　1650　羅馬多瑞亞‧潘非立畫廊藏（左圖）
▌培根　基於維拉斯蓋茲之教宗伊諾森西奧十世的練習作　油彩畫布　153×118cm　1953　美國愛奧華州德斯莫恩藝術中心藏（右圖）

一學期看下來數百張圖片，以後就只記得這一張，法蘭西斯·培根（Francis Bacon,1909-1992）的〈基於「維拉斯蓋茲的教皇英諾森十世肖像」的練習作〉（Study after Velazquez's Portrait of Pope Innocent X,1953）。

培根，20世紀最重要的人物畫家，1909年生於愛爾蘭都柏林，家世和英國文、哲學家培根（1561-1626）遙遠相

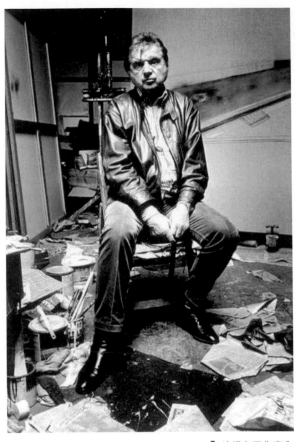
▌培根在工作室內

接。培根小時有氣喘病、敏感症，害羞，行為特殊，喜歡玩母親內衣，穿扮成女孩，為此與父親衝突不斷，上學期間不是被學校停學就是逃學，始終沒好好念過書。做父親的實在不能忍受了，把兒子十六歲時就趕出了家門。少年培根遊蕩到倫敦、柏林和巴黎，打零工、作小偷、給變童戀者作玩伴，在納粹即將興起的歐洲，開始了和同性戀、雙性人、賭徒、罪犯、流浪人、無政府主義者等、波西米亞人等為伍的邊緣生活。

癲狂和天才、變態和正常，本只有一線之隔，世間所有的行業中，只有藝術一門瞭解這點，並且能由創作使非理性合理化。培根的離經叛道到底是在繪畫中找到了前途。

沒受過正規美術教育的培根，靠的是自學，結果學得比別人都像樣。他受感於西班牙巨匠維拉斯蓋茲（Velzquez,1599－1660），以維氏的「教

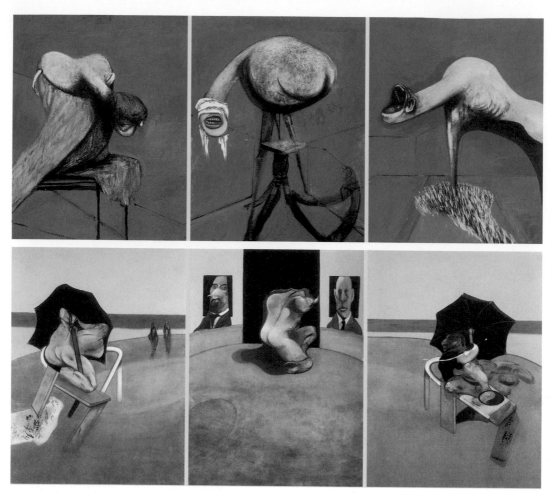

▋ 培根　三聯幅　十字座架上的人物習作　油彩、畫布、筆、木板　94×74cm×3　1944（上圖）
▋ 培根　三聯畫　油彩、畫布、蠟筆　198×147.5cm×3　1974-1977（下圖）

皇英諾森十世肖像」（Portrait of Pope Innocent X）反覆鍛鍊，成就了一系列
視相驚人的「呼喊的主教」。畢卡索（1881－1973）和馬諦斯（1869－
1954）的影響也多處可見，前者主要在於人形的生物化，後者則是色面和
線條的乾淨俐落。深得馬諦斯真髓的培根，他的線條非常穩健強勁（直追
中國的八大山人），常常一根單線（像八大一樣）就能釐定空間和形體。
在20世紀很多畫家往往以即興、意外、拼貼、噴灑等技術替代手繪時，培
根的「畫」功，也就是純繪畫性的決斷的運筆，均勻沉穩的色調，準確如
刀切般的空間分割，都是人不及的，也是非常古典的。

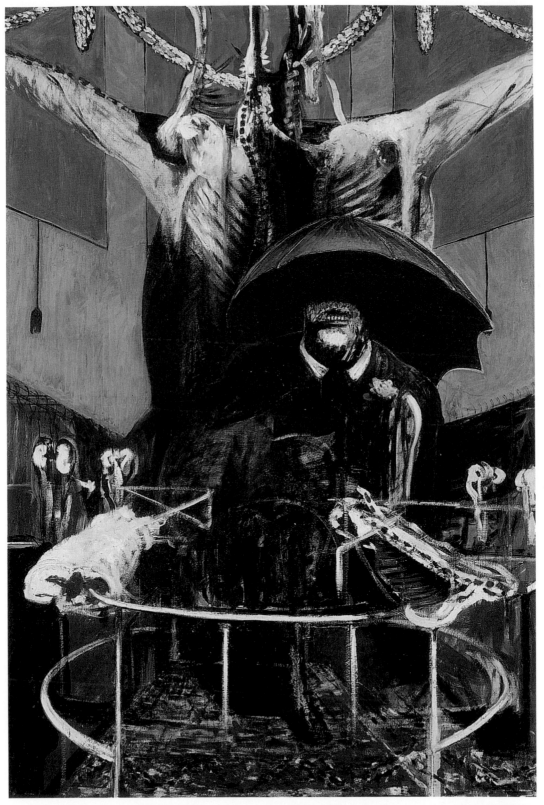

■ 培根　繪畫，一九四六　油彩、畫布、蛋彩　198×132cm　1946　紐約現代美術館藏

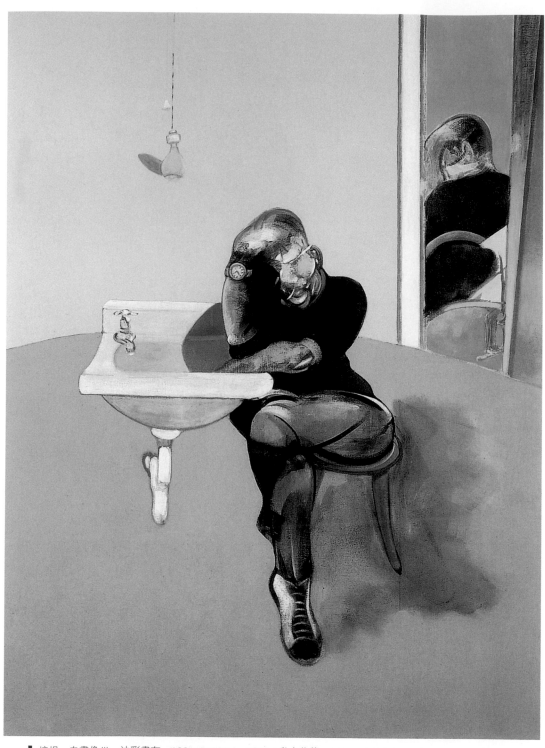

■ 培根　自畫像III　油彩畫布　198×147.5cm　1973　私人收藏

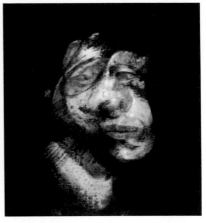

▌培根　自畫像　1930（左圖）　▌培根　頭像第一　油彩及不透明水彩木板畫　103×75cm　1948　紐約大都會美術館藏（中圖）　▌培根　自畫像　1962（右圖）

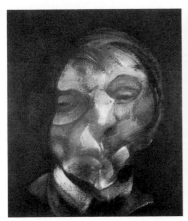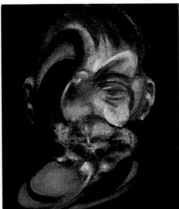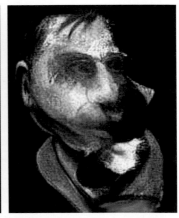

▌培根　自畫像　油彩畫布　35.5×30.5cm　1971　私人收藏（左圖）　▌培根　自畫像　1973（中圖）
▌培根　自畫像　1978（右圖）

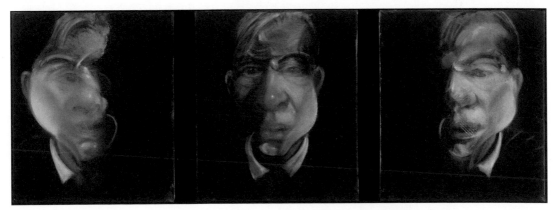

▌培根　三連自畫頭像練習作　油彩畫布　37.531.8×3　1979-80　紐約大都會美術館藏

培根致力於人體變形，誇張呈現人的獸形和獸性，和肉體易腐易敗的生理本質。典型的培根人物有浮腫扭曲的頭臉，顏面常不是給咬去了一塊，就是失去了五官形狀，只剩下兩排吶喊的牙齒。他們的身軀常扭結成一團，肢體常缺去一部分，時時血肉模糊不忍卒睹，所謂人形，其實更接近猙獰的異形、野獸或夢魘。他們總是身處在廉價的旅館、拳擊賽般的擂台、馬戲班似的戲場、屠宰房、牢籠等，在冷寂的封閉空間中，侷促在一角，倚依在椅邊、盥洗池邊、匍匐在馬桶上、俎割台一樣的平台上，正在被摧殘或自殘，裡外經受著折磨，鼓脹著暴力。他常畫三連作，起用源自

古典宗教畫的形式，和類似攝影的連按快門，在三張停格中並置同一人物和場景，用極準確、極理智、極冷靜的手法，處理著人和人的處境，存在的暴虐和虛無。

　　70年代末期開始，他的解剖刀似的畫筆逐漸收鋒，畫面越發淨化，人形逐漸可辨，而且越到後期自畫像越多，常使用12×14吋左右的小幅尺寸來畫三連頭像，畫得簡單肅穆，油然出現一種終戰似的蕭寂和寧靜。如果我們

▌培根　人與狗　油畫　152×117cm　1953　美国紐約水牛城阿爾特諾克斯畫廊藏（上圖）
▌培根　猿猴練習作　油彩畫布198×137cm　1979　紐約現代美術館藏（左頁圖）

■ 培根　自畫像　1980

把這些從早期畫到晚期而不間斷的自畫像按年代排列，可以很清楚地讀出貫穿了培根一生創作的省察、剖析、搏鬥和超昇的過程。

晚期自畫像堪稱傑作中的傑作，它們的親切幅度吸引我們趨近細看，三連形式導也引我們一看再看來回印證，越是感動。畫家在這裡往往兩眸垂視，面容恍惚，皮肉浮腫未消，臉頰一半隱失在陰影裡，來到創作的最後階段，災難之後的綏靖在這裡歷歷在目，有跡可尋，動人心弦。

這時的培根，已經經歷了兩次世界大戰，大半生的浪蕩生涯。他受過的災難，固然由無法避免的外在因素造成，或許更源起於自己，而在人類無數的劫難中，是沒有一種跟自我格鬥，自我凌遲，加諸於自己的痛苦，更無理性，更讓人束手無策，更心酸辛苦的了。

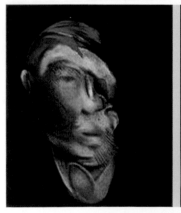
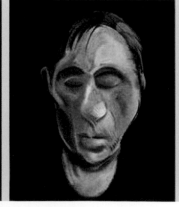
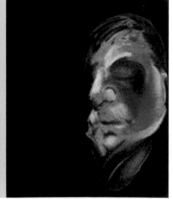

■ 培根　三幅自畫像習作　1983　火奴魯魯藝術學院藏

這樣的格鬥沒有贏者；生命接近終局，久纏以後也到了休戰的這時。劫後餘生，1980年代的頭像，容顏沉默，傷口無聲，一切都淨化了，在不去界定的背景中，人物接受殘缺，靜靜地存在著。

我們畢竟要明白冷冽底下的熱情，猙獰底下的瑰麗，褻穢的反相是純潔，而在暴虐、驚駭的畫面的內裡，隱藏著的，是培根寧靜溫柔的抒情氣質。（原載：時報人間副刊，1991年2月27日）

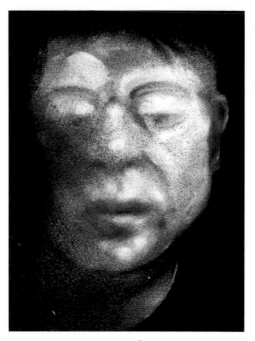

▌培根　自畫像　1987

註釋

▌1991年我曾寫〈煉獄進出──簡介培根〉一文，是這裡文字的原本。舊文曾用「受難基督」來形容他的肖像，現在再讀舊文，深覺落俗，此外基督形象用在反倫常的培根身上也不合適。宗教的悲憫意象有它的眾性意義，培根的搏鬥卻是私自的，進行於個體的內在，在墮落中昇華。這是美術、文學場域內的課業，就算培根早期有好幾幅以十字架刑為題的習作，把他的藝術歸志到宗教性裡去，似乎並沒有必要。

煽情 英國青年藝術家

1999年10月初「煽情──薩奇收藏之英國青年藝術家作品」（Sensation: Young British Artists from the Saatchi Collection）在紐約市布魯克林美術館展出，紐約市長朱利安尼看了以後很生氣。有一張歐菲立（Chris Ofili, 1968-）畫的〈聖母瑪麗亞〉（The Holy Virgin Mary），因為貼了很多從色情雜誌上剪下來的臀股部位圖片，還在人像的胸前黏了坨象糞，尤其讓市長氣急敗壞。在媒體上大罵展覽「病態」、「噁心」，參展藝術家都應該「給送到精神病院去」，不但立刻凍結每年總數達700萬元的經費，而且揚言，如果不將此畫抽下，就要把美術館趕出已經租用了一百年的市府建築。美術館以侵犯憲法第一修正案的言論自由為據，向聯邦法院遞出訟狀。市府譴責美術館和贊助商佳士得拍賣公司和收藏家薩奇（Charles Saatchi, 1943-）狼狽為奸，哄抬價格介中取利，以展出內容猥褻、侮辱宗教和違反美術館和市府的契約內容，提出反告。兩方各據立場僵持不下，有關人士和文化界也紛紛表態。

各方反應熱烈，一些老問題又成新焦點；藝術表現固然自由，但是可以自由到什麼程度？什麼樣的表現是創新立異，什麼樣的是褻瀆低級？藝術家、學者、評論家、收藏家、畫廊、美術館等等之間，怎樣的互動是良性的？公立美術館展覽私人收藏是否合適？現在這一收藏不但屬於私人所有，展完以後就要交給交易公司拍賣，而拍買公司正是展覽的贊助人，藝術可以容忍這樣的商業操縱嗎？

事情很複雜，層層牽連微妙，引發非議。在訴訟過程中，很多內情被迫公開，美術館和傳媒大亨／收藏家／畫商薩奇，以及和贊助者佳士得拍賣公司之間的運作給掀了出來，其中美術館被薩奇操縱於指掌間，委屈求

全的真相，令人扼腕觀止。

藝術社會有其原則和基線，不能一齊起鬨，美術館和收藏家、畫商等等的多頭關係，一些藏在地毯底下的事，經有關人士仗義發言，多少現出了一些外人不曾明白的形狀，也使有一百七十個南、北會員的美國「博物館館長協會」不得不重新審定它的經費操作指南。

〈煽情〉倒真造成了煽動，每天門口簇擁著示威人士、反示威人士、旁觀者、參觀者、遊客、小販等等，熱鬧得了不得，必須出動市警局才能維持安全和秩序。票房收入打破記錄，館方經費問題暫緩，而從區域性單位躍登廣受矚目的國際層次，也是館方一大收穫。

▌歐菲立的作品〈聖母瑪麗亞〉

好在〈煽情〉究竟要由展出作品水平來決定位置，這方面，倒是沒有令人失望。

四十二位藝術家提供了九十件左右作品，有繪畫、雕塑、裝置等，規模龐大，視效驚人。就像每種美術展一樣，作品裡有好的也有不好的，有很有創意的，也有挺無聊的。其中，當代裝置藝術家達敏·赫斯特（Damien Hirst,1965-）的生物裝置最引人注目。他把整只鯊魚、羊、牛、豬等，懸立在注滿防腐液的超大玻璃櫃中。例如在水族箱一般的展櫃裡，用鋼絲把鯊魚吊在福馬林液裡，猶像活魚在海水中游著一樣；把一隻豬對切成兩半，分裝成兩箱，箱底裝滾軸，兩箱規律性地自動對滑時，又拼回

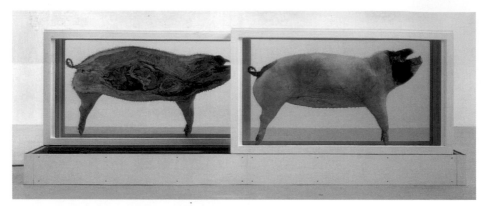

▋ 達敏‧赫斯特的作品〈這隻小豬去市場,這隻小豬留家裡〉

全豬形,取名來自童謠的〈這隻小豬去市場,這隻小豬留家裡〉; 把兩隻
牛縱切成十二大片,分裝在獨立的高櫃裡,再把十二箱櫃接排回站立的牛
形,題名為〈二牛渡假〉。這些裝置的規模都不小,〈二牛渡假〉尤其驚
人,製作上看來頗費工程。各件造型簡約、手工謹慎、佈置乾淨,切割開
來的幾件刀法準確,剖面俐落,視觀奇異,引人走近前看,而細節部分,
例如頭、毛、五官、內臟等,令人佇足像看繪畫、雕塑一樣地細看久看。
諧趣的題名和殘冷的景象並置,也很具諷喻意味。

　　赫斯特是國際藝術名人,爭議也多。批評他的人認為他譁眾取寵,只
會搬弄物件而已,毫無例如英國先輩藝術家培根那樣的精神層次。

　　這些生物裝置乍看很像生物實驗室裡的標本裝置,細看自不相同。前
者在科學家的研究室中,人類和其他生物之間不涉及情感,沒有人文關
係;藝術家自然不會這麼鐵石心腸。他誘引我們趨前觀看,在我們佇足物
前的時間,似乎促生了某種對話:

　　我們好像聽見生物在說——

　　喂,看你在怎麼對待我呀。

　　我們只好回答——

　　噯,沒辦法,誰叫你是畜生哪。

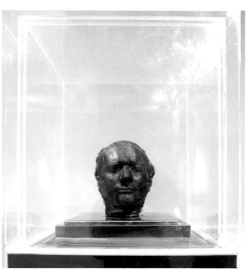

達敏‧赫斯特　王國（Kingdom）裝置　　　　奎恩的作品〈自塑頭像〉　1991

　　人類控制世界，其他生物都由人的意願而隨時被凌虐宰割，現在放在精製的玻璃缸中，永恆的防腐液裡，不論是以全身還是切面，他們現在存在得乾淨有序，安祥寧靜，藝術家在殘忍／優美，暴虐／和平，陰狠／甜純，腐敗／永恆等等之間來回叩擊，陳列出生命的掙獰無奈，也陳訴了它的優美莊嚴。尤其是肉色都給防腐液泡成無色以後，一種肅穆景象油然出現，不禁令人喑然。

　　畢林衡（Richard Billingham,1970-）的攝影佔去兩大面牆，拍製的是巨幅的家居照，人物是父親和母親。父親瘦乾，母親痴肥，兩人都很邋遢，生活景象猥瑣貧陋，家庭狀況失序。父親有時醉倒在污穢的馬桶旁；母親呆看著鏡頭。有時二人各捧一盤飯食，白痴一樣各坐在髒破沙發的兩頭，另一張擁吻的模樣卻又很溫柔。這組家庭照1990年代首次展出時頗獲好評，評家們說它們令人不安又動人。鏡頭這麼坦誠地對向現實的粗鄙荒蕪，乍看令人真不安，再看卻又真叫人無言而感動。只是看慣了溫馨家庭景象的觀眾，恐怕難以接受這種「不孝」手法。

　　另一件作品的確是「煽色腥」，奎恩（Marc Quinn,1964-）的〈自己〉，一座黝黑色的頭像，乍看很普通，不過一座銅雕頭而已。讀了旁邊解說才明白，原來藝術家塑出中空的自己頭型以後，在不同的時間和低溫環境，

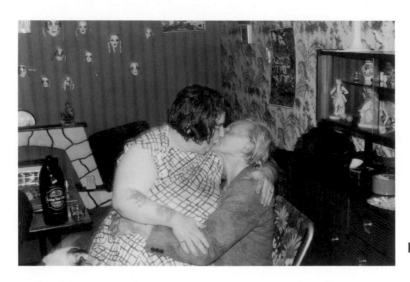

畢林衡的家居
照系列之一

灌入了自己的血液以為填料。

　　這下把每個人都嚇著了，普通頭像驟然詭秘起來，充滿懸疑，人人都要弄個究竟，於是旁邊也就總是圍滿了觀眾。

　　擔心繪畫被裝置取代的人，看到展場中頗多畫作，大約會恢復一點對藝術創作的信心吧，可是，薩維爾（Jenny Saville,1970-）的巨幅人體繪畫未必會使人情緒提高。她的裸女似乎是自畫像，畫得痴肥臃腫，勾勒形體的筆線像一條條的刀口在肉上割劃著，也像繩索在身上箍綁著，還略滲著血痕。呈露如同被凌虐的肉軀，畫面頗不忍睹。強調肉體之為易腐易敗的生物體，薩維爾應該屬於由佛洛依德（Lucian Michael Freud, 1922）、培根等為代表的一支極強的20世紀英國繪畫傳統。

　　我們來看招禍引福都是它的〈聖母瑪麗亞〉。

　　全展就數這張畫最漂亮了，漂亮得像天主堂畫片一樣。非裔英籍的歐非立發揮他的族裔背景，在視面層次上製作得頗費了一番工夫。他用松油、圖片、亮片、金粉等等塗疊出凹凸有致、金光閃閃的層面，有民俗畫的亮麗，近中古宗教肖像的輝煌；在畫像頭部佈射出金色輻線，像陽光照耀；左右空間貼滿豐腴的股臀圖片，像熟透了的果實滿滿從空中落下。叫市長特別生氣的那塊象糞，由松油、亮片、金粉等包裝打扮，掛在瑪麗亞

的胸前，更像是枚漂亮的別針或榮耀的勳章。這麼歡欣愉快，難怪有評論家替他講話，指出象糞的在地文化敘述和外地文化敘述是不一樣的，也就是說，美國人覺得污穢的象糞，在非洲民間用作燃料，卻是塊具有社會經濟意義的寶物呢。最有趣的還是瑪麗亞的嘴鼻，畫得厚厚拙拙，充滿了喜感，使人連想起不是宗教聖女，而是阿嬤大娘式的鄉土人物，這時如果我們記起市長的信誓旦旦，就會越發莞爾了。

行走在眾多頗「鬱卒」的作品之間，看到了〈聖母瑪麗亞〉，倒真像是看到了聖母瑪麗亞一樣讓人高興。如果有人問，藝術必須源自陰暗，來自不快樂嗎？嘉年華般的〈聖母瑪麗亞〉應該是個好回答吧。

如果不免要提出民族性來，英國人極冷極酷，或者說，高度的知性趨向，「煽情」展表達無遺。強調成敗壞空的生命真相，揭露公認道德倫理表相底下的暴亂虛無，常識常情的無情無理，它也充份召顯了英式的冷批氣質，整個展效其實頗嚴肅；取名「煽情」，反諷的意思很大。

Sensation，中文可譯為煽情，煽動，聳動等。華人媒體使用「煽色腥」稱之，更貼近原音，起用「色」字和「腥」字，則譯得色腥。（原載：紐約世界日報──世界副刊，1999年11月21日）

▌薩維爾　裸女

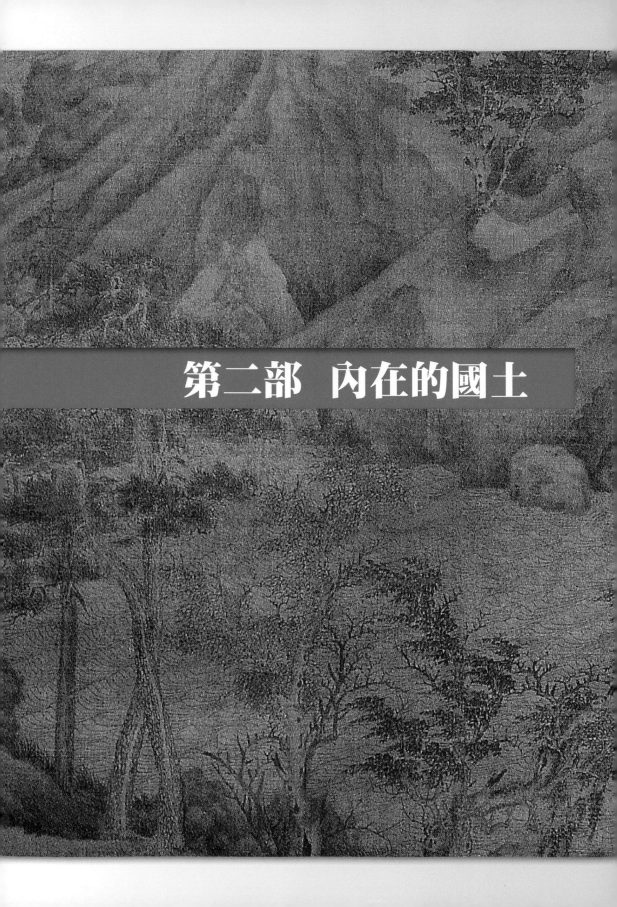

第二部　內在的國土

在的
的
肉
國
士

中文寫送別，有兩段令人難忘。

一在胡蘭成的《今生今世》裡。胡蘭成和張愛玲結婚後仍隨時有新情人，胡把這種關係咸認為是「清潔平正」、「無思無慮」、「歡樂無涯」的「法喜」，用他的一套胡氏語系把平庸的負心行為詮釋得奧妙又美麗。只是張愛玲可一點都不喜。某日從上海前來看望，跟胡蘭成和他的新愛人相處了二十天，見兩人家居親密，十分的感傷。胡始終沒有歉語，倒把張愛玲比作西廂裡的崔鶯鶯，用他的媚體文寫她「愁艷幽邃」、「亮烈難犯」、「柔腸欲斷」，催促她回去，張愛玲「卻一股真心的留戀依惜」。第二天胡蘭成送張愛玲回上海，幾天後接她來信：

> 那天船開時，你回岸上去了，我一人雨中撐傘在船舷邊，對著滔滔黃浪，佇立涕泣久之。

幾句話寫盡心碎，讀著──無論是不是張迷──真叫人難過和生氣。

另一和李叔同有關。

1940年深秋的一天，已經歸入佛教裡極嚴謹的律宗，成為隱僧的李叔同，在去閩南洪瀨鎮靈應寺的路上，經過永春，逗留一天後，將乘船繼續往南走。十七歲的友生李芳遠，從父親口中知道了這件事，第二天清晨匆匆從家住的地方趕到上游的渡口等候，準備送老師一程。

江上濃霧瀰漫，霧雨朦朧漂流，衣服的襟角都沾濕了，李芳遠在橋上等了又等，卻不見船的蹤影。望著空茫的江水，少年懷疑自己來晚了，錯過了老師，不由得十分失望。

在橋上來去踱踱的時際，突見蘆花叢裡現出一隻帆船，少年一時驚喜，忍不住揚聲呼叫起來。

船像葉片一樣往這邊漂駛過來，乘坐的人倒已經站起，認出了他。

迷濛的河景，白茫的蘆花，立在船頭的僧人長髯似雪，身姿瘦癯，像一株蒼松，接近以後，對等在橋邊的少年雙手合十，誦了聲「阿彌陀佛」。

「這聲音——後來李芳遠記寫——清冷輕快，使我全身發抖，莫敢仰視。」

少年上了船，見到敬愛的老師很是高興，可是那瘦削的樣子也真叫人心酸。

少年問老師什麼時候會再來永春。

來年機緣成熟，就會重來——法師這樣回答。

你送我到哪裡呢？法師問。

「送」字入耳，一時記起老師填寫的〈送別〉——「天之涯，地之角，知交半零落，一瓢濁酒盡餘歡，今宵別夢寒」，少年心中不覺一陣慟蕩。

初見面的歡欣過後，前者又靜默起來，露出淡然的神情，只是念著佛號。本來準備了一肚子話語的後者支吾不出，隨著也沉默了。

於是兩人就這麼靜靜的坐著，聆聽船過淺水處，和石子擦摩，發出「叉，叉，叉」的聲音。

無聲中含萬聲的情與景，李芳遠記錄在〈送別晚晴老人〉中，成為著名的敘述，不止一次被後世傳述引用，其中奚淞寫在〈秋江共渡〉裡的很是動人，或許是因為奚淞延伸出「有幸與法師生活在同一世紀，就仿佛是同船共渡了一程」的緣故吧，經由這兩行文句，驟然間，在那深秋的早晨，蒼茫的江水上，雪白的蘆花從身邊掠過，石子在水底唆唆擦過的時際，於是不止是李芳遠，也有我們，在水聲、船聲中，都由法師無聲的帶領，進入了空邈祥靜的一截生命的時空。

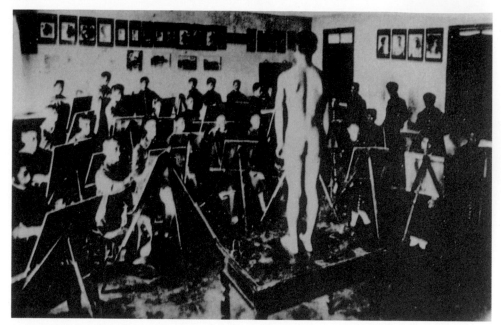

▌1913年李叔同（後排右中立者）在浙江第一師範學校的繪畫課堂上

　　民國人物中，李叔同最受知識分子注意和喜愛，也許和他的才情盛茂，又具有強烈的內省意識有關吧。

　　出身天津租界富商家庭，李叔同生得外貌俊美、氣質雍雅，性情和品味都特別的敏銳精緻，人說他「水樣的秀美、飄逸」，又能「書、畫、琴、歌、地理、金石靡不精通」，屬人間貴族，優選中的優選、菁英中的菁英。少年時出入青樓歌榭、劇壇梨園票房，是標準的風流公子。以後進入文藝活動，成為中國第一位美術留學生，中國現代話劇的奠基者，中國第一份音樂雜誌的創辦人，第一位在寫生課使用裸體模特兒的藝術教育家，首先編出中文西洋美術史教材的第一位藝術史老師，中國現代版畫藝術最早的作者和倡導者，第一位平面設計和廣告設計師。同時運作各種視聽功能，或也是中國第一位多媒體藝術家。他還編寫過六十多首歌曲，直到今天，只要上過音樂課的，沒人沒唱、學過他的歌。在包括了美術、音樂、戲劇、文學等的藝術多元場域，李叔同的實創性是史無前例的。

　　各種藝文項目李叔同無不涉入，無不能，無不出色。他的風格介於精嚴和通俗之間，橋接兩者，簡易中流動著秀雅的品質，易讀易懂的同時，

■ 李叔同　　自畫像
油彩畫布
60.6×45.5cm
1910　東京藝術大
學美術館藏

能夠不覺痕跡地提升讀者和聽眾，頗具藝教作用。前邊提到的「送別」就是個例子，能利用別人的曲調，把一首小歌填寫得這麼優雅雋永，成為傳世的佳作，也是功力。

多才多藝多能，是李叔同的特點，或也是他的弱點；如果從藝術卓越風格需要專心和執著的觀點來看，李叔同似乎有點雜，有點分神，有點散漫，以至於各處雖都有某種成績，總不曾集中心力，在一項上達到專精水平。人所讚美的書法，若以懷素、米芾等為參照比較，似乎相離也還有一段距離。

他的出品雖多，名作也不少，卻缺少一件傑作。

▌李叔同　裸女　1910年前

　　名流、俊傑、聞人的外相底下，李叔同的身世其實另有一種內容。母
親是富家的小妾，地位艱難；庶出身份使他自少年就見人間冷暖虛實。民
初金融混亂，李家百萬產業一夕蕩然無存；家道中落使他身歷生活的非
常。周圍人眾去來，有許多落花逝水、悲歡離合，重複提醒了的是生命
的無奈無情。這些種種，在發生著事變、運動、革命、戰爭的時代，都
由特別敏感的身心體驗著承受著。外在因素還是其次，深郁溫厲的性情，
「奇僻不工媚人」，必定也容易使他落入自我糾纏中，不停止地思考存在
意義、認同問題。他一生不止地改名，三十九歲時，已經改了五、六次之
多，可見是如何地在肯定和否定之間撞擊著。

　　天地無情，日夜匆惚，人間憂愁，個體虛無，生命的真相必定都比外

在因素更揪心更催促，使李叔同不得不一步步捨棄，從富有繁華，而簡化，而單一，終究應答了性靈深裡的要求，進入純淨。

1916年冬天，李叔同在杭州的虎跑寺斷食，以後開始素食，並且閱讀佛典。1918年8月19日，正式披剃出家。前後時間，不止是包括了書籍、字畫等的精美收藏都送給了朋友和學生，還停止了除書法以外的各種藝術活動。而書法，也開始只抄寫佛教經語，從風流才子、文化名流，變成苦行僧，進入了和藝術完全無關的一種存在。

或者我們可以說，1918年8月19日，落髮的那一時，李叔同終於集中精神到一個範疇。他不再使用靜物人體、音符音節、線條方圓等等，現在起用的是自己，也不再在藝術的這裡那裡徨傯蹉跎了，是以餘生的全部時間，將進行一件超性的工作。

對李叔同入山為僧，曹聚仁曾寫：「藝術雖是心靈寄託的深谷，而他覺得還是沒有著落似的。」學生豐子愷則用他後來廣被引用的「人生三層樓」結構來解說老師的抉擇：

人的生活，可分作三層：一是物質生活，二是精神生活，三是靈魂生活。物質生活就是衣食，精神生活就是學術文藝，靈魂生活就是宗教。

弘一法師

弘一大師所畫像及題偈

弘一大師手書《般若波羅密多心經》墨跡

　　「人生」就是這樣的一個三層樓。懶得（或無力）走樓梯的，就住第一層，即把物質生活弄得很好，錦衣玉食，尊榮富貴，慈父孝子，這樣的就滿足了。這也是一種人生觀。抱這樣的人生觀的人，在世間占大多數。

　　其次，高興（或有力）走樓梯的，就爬上二層樓去玩玩，或者久居在裡頭，這就是專心學術文藝的人。他們把全力貢獻於學問的研究，把全心

寄託於文藝的創作欣賞。這樣的人，在世界也很多，即所謂的「知識分子」、「學者」、「藝術家」。

還有一種人「人生欲」很強、腳力很大，對二層樓還不滿足，就再走樓梯，爬上三層樓去，這就是宗教徒了。他們做人很認真，滿足了「物質欲」、「精神欲」還不夠，必須探求人生的究竟……。

豐子愷說的「宗教徒」，自然不是指宗教職業或專業。於豐子愷，它是「二層樓的扶梯的最後頂點……藝術的最高點」，因為「藝術的精神正是宗教的」。於李叔同，然而又並不止於此；它似乎更是身與心的淬勵和平衡，必須有第一、二層人不能有的自我省視、掙扎、蛻變的內斂能力。

讀李叔同傳記的人，猜想多不忍於他後來的淨苦生活；為什麼要折磨自己到這種地步呢？勞苦慎重成這種樣子，有必要嗎？外在活動執行得這麼艱辛，是否因為有內在的需要，是否惟有這麼做，才能抵擋和調伏心中的憂苦呢？是否我執的經驗太慘痛了，所以不得不去追求我空呢？

想必是有著難言的內苦，苦到了連提贖性的藝術活動也無法發揮作用，才放下藝術，去尋求極大的外苦吧？

面對了生命的規律，藝術何其有限，當生命一旦掀起風浪，後者豈能抵擋。李叔同的一雙腳，無論是豐子愷認為的腳力特好，還是曹聚仁所說的沒有著落，都必須要變成苦行僧的腳，必須經過了瀝血的苦路，才能安停下來，因為惟有如此，雙腳上所載負著的那顆心，才能安定下來。

1925年農曆8月初，法師在去九華山的路上，因戰事而滯留在寧波的七塔寺，正在寧波教書的老友夏丏尊得到消息，前來看望，邀請他去自家所在的白馬湖小住幾日。

借宿在湖畔春暉中學的客舍，李叔同的飯食常由夏丏尊從家中做好送來。不過只是兩樣素菜，在平日只食一菜的前者的眼中，卻已是僧人不應得的佳

弘一大師刻贈夏丏尊五印及其題記

餚。吃的時候，法師一粒一粒把飯認真地划進口中，必定要一粒不剩失，夾起一塊蘿蔔時，也流露著慎重的精神，夏丏尊看著，心中慚愧得幾乎落淚。

學校的創辦先生一天送來了四樣菜，夏丏尊邊吃邊說太鹹了，法師卻連連讚好，津津有味的吃著，充滿了感謝。還有一次到夏家去，法師叮囑備飯千萬簡單，一碗青菜即可，別加香菇、豆腐類的珍物。

這次偶然重會面，又相聚了好幾天，夏丏尊發現，對原來無不講求精緻的叔同先生，世間竟沒有了不好的東西。

穿著百衲的衣服，行囊只是個舊鋪蓋，什麼卻都好，小旅館，破蓆子，破手巾，兩塊木屐，難吃的鹹菜，迢迢的旅程，什麼都有滋有味的用著做著，當成大事一件似的了不得，「不為因襲的成見所束縛，都還它個本來面目，如實地關照領略」，顯露著「愉悅叮嚀的光景」。幾次極為簡略的飯食，把夏丏尊引入深深的思索，以後記寫在《豐子愷漫畫集》的序言中：

……瑣碎的日常生活到此境界，不是所謂生活的藝術化了嗎？

人家說他在受苦，我卻要說，他是在享樂。藝術的生活，原是關照享樂的生活。在這一點上，藝術和宗教，實有同意的趨勢。凡為實利或成見所束縛，不能把日常生活咀嚼玩味的，都是與藝術無緣的人們。真的藝術，不限在詩裡，也不限在畫裡，到處都有，隨時可得。

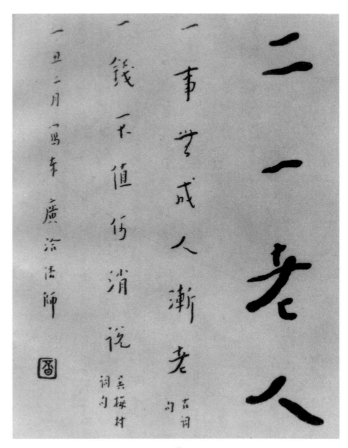

弘一大師手跡：寫奉廣洽法師

原是最見苦的人，現在怎麼處處都玩味起來，成了個享樂者；原是要捨離藝術的，倒變成了更沉的藝術家了。然而從繁榮的文藝活動到淨修，從放逸的文士到律師，從講究的公子哥到僧侶，不休止地進出淬煉，沖擊又沖擊，滌洗又滌洗，這時的李叔同卻已隨時映照出像後人記載他的「仿佛一輪皓月臨幽室」的氣象。

藝術家李叔同到底是完成了一件曠世的傑作，它的題名是「弘一」。

（原載：《今天》文學雜誌，1999年12月號）

二枕記

黃初三年西元222年，東阿王曹植從封地入京，朝見哥哥魏文帝曹丕。

曹植，中國古典文學的著名作家，稟性聰穎過人，十多歲就能寫萬言文章，父親曹操特別喜歡他，卻引起哥哥曹丕的猜忌。曹丕就位後，不但不在朝中任用弟弟，反而多次遷封，把他遣去了遙遠的地方。曹植鬱鬱終身，四十一歲就去世了。

鄴城甄家有個美麗的女兒，袁紹破鄴，為二子袁熙娶甄女為妻。曹操敗袁紹，得甄氏，曹植愛上了她。曹操把甄氏許配給曹丕為妻，繼立為后。後來曹丕移寵，據歷史記載，甄后終究「受讒而死」。

曹丕知道弟弟愛戀甄氏，在弟弟回京的這一時際，出示她生前愛用的玉縷金帶枕。曹植見了，不禁流淚。曹丕就將枕送給了弟弟。

這玉縷金帶枕是個什麼樣子？金是能打成細縷而製作金縷玉衣的，可是易碎的玉卻如何能撮揉成縷，和金帶纏綿成一體呢？無論如何，它必定是一個無比美麗的枕頭，以至於曾被美人如此地專愛，夜夜用雙頰枕著它，留下了無比的馨香。

曹植將枕帶在身邊，歸返封地，路程中經過洛水。

長途跋涉，人馬困倦，一行人在河岸停歇，準備在岸邊過夜。

黃昏將盡，天地悠恍，王子著人點燃了兩支燭。

瑩瑩的燭光和水光，潺湲的水聲。憂鬱的王子想起前代宋玉記寫的高唐神女的故事；楚襄王與宋玉遊於巫山高唐，襄王請宋玉賦神女之事。王夜寢，果然夢見神女，和她歡愛在山林間。

一位美麗的女子出現在水面，姿形飄渺，若有若無，若即若離。回眸

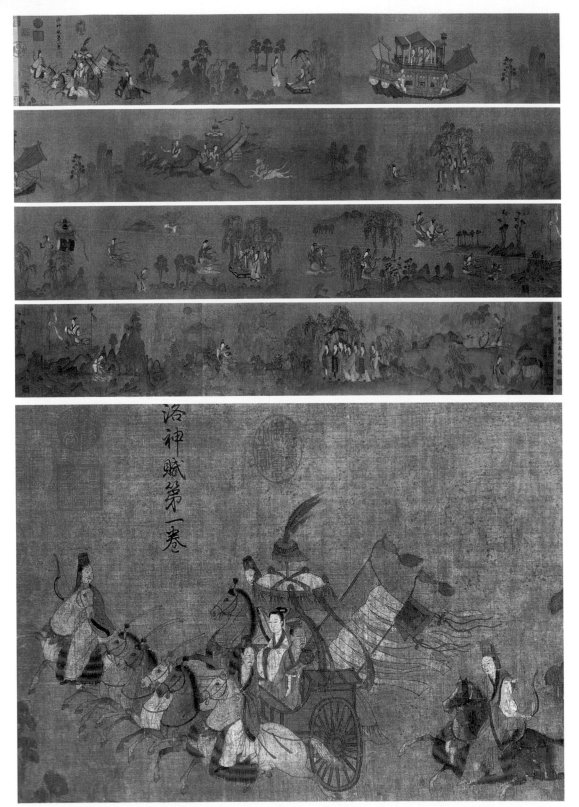

洛神賦第一卷

█ 顧愷之　洛神圖卷　宋摹本　北京故宮博物院藏（全圖和局部）

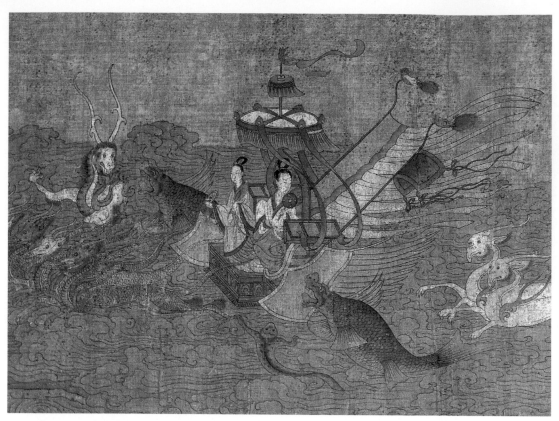

▌顧愷之　洛神圖卷（局部，中段）

顧盼的一瞬間，啊，王子心驚，這脈脈含情的皎美容顏，不正屬於懷念的心愛人麼？

手持塵尾，漂浮波上，姿態委婉從容，煥發著晶瑩柔潤的光彩。裙褶和水波一起起伏，長帶飄颺在身後的空中。須臾之間，另一些神靈也出現了，環繞伴隨在周圍，拱擁著乘上了六龍前導的雲車。一時間，旌旆飛揚，鴻雁游蛟飛舞，文魚鯨鯢翻騰，雲中閃出明月，朝霞沁出紅暈。

王子接受邀請，起身，登雲車，和愛人會合，互傾別後衷情，在閃爍的波光中並肩渡向彼岸。

民國36年西元1947年，嘉義火車站前排列了六名人犯，他們因為介入二二八事件，代表嘉義民眾，想和當局作和平溝通，卻被判以亂國的重

罪，現在就要面臨行刑隊。

六人中，有嘉義市議會議員——國民黨黨員陳澄波。

陳澄波，日治時代台灣畫家，1895年生，一生行走大陸、台灣、日本，參與無數畫會、畫刊、畫展，腳下旅程匆忽，身邊事務繁忙，充滿對藝術和時代的熱情，愛藝術又愛國家民族。

陳澄波以法國後印象派畫家梵谷為典範。這麼的喜愛梵谷，畫自畫像時，把自己畫得跟梵谷成了弟兄模樣。說到對原鄉的情懷，陳澄波的金黃色的土地，赭石紅的屋舍，灩綠的樹叢，湛藍的天空，一樣是油彩不像用筆描畫上去，而像是從顏料管中擠湧出去，從手掌裡淌流過去似的，真也使人想起梵谷的法南風物作品呢。

二畫家不僅在視覺層次類似，也在兩人都把自然看成是具有生命主體的理念上

▌梵谷　戴呢帽的自畫像　油彩畫布　44×37.5cm　1887-1888
荷蘭阿姆斯特丹梵谷美術館藏（上圖）
▌陳澄波　自畫像　油彩畫布　41×31.5cm　1927（下圖）

相同。梵谷讓星斗、雲朵、河流顫抖，陳澄波讓樹木扭舞，房舍蠕動，人物退出主角的位置作自然的點綴，讓自然在畫面生機璨煥。

二畫家也共分某種莫名的焦慮。陳澄波的〈夏日街景〉（1927），〈嘉義街中心〉（1934），和〈嘉義街景〉（1934）的時間都定點在正午或午後。炎陽幾乎不落影，灼照在土質的街面。人物多是老人、女子和孩子，他們沒有面目，只有身形，多半背對著我們，頭臉遮在傘底，靜靜在烈陽下等待著。

在等待著誰呢？青壯年男子都去了哪兒？畫中心的街底發生了什麼事？

呈現焦灼，梵谷用紛亂的筆觸和濃烈的油彩使星斗暴動、雲朵迴捲、樹木花朵旋扭成火焰；陳澄波用緘默的日陽，兀立的人形，灸熱的黃土街面，隱隱告訴著一種不安，一種熱切和期盼。

20世紀前半葉，陳澄波生活的時間，藝術還有意義和作用，人還會為藝術而奉獻和犧牲。梵谷不惜以身殉之，達到藝術的極致，求仁得仁。陳澄波一樣有意獻身藝術，不料獻身了的，或者說，犧牲在其中的，是政治。藝術要求誠摯，政治講究權詐，二者從來沒有和平共存過，可惜純率的畫家不及明白這道理，成就他藝術的美德，正是陷落他的政治上的大忌諱。

好在畫家畢竟可以歸港去一個人，心愛的妻子。

陳澄波的老朋友郭雪湖回憶陳澄波，說他走到哪兒，身邊總要帶著一個枕頭。

有人問為什麼。

是伊的枕頭，上面有伊的氣味呢。他回答。

少年陳澄波據說不是個聽話的學生，讀嘉義第一公學校時，總是領頭在班上搞蛋。一次在走廊和人爭擠，用雨傘戳破了一位女同學的頭。經過了難以預測的以後種種，二十四歲時，由繼母的娘家說媒，由祖母做主，

▍陳澄波　嘉義街中心　油彩畫布　91×116.5cm　1934

取名張捷的女同學竟成了自己的妻子。

　　1940年代的台灣枕頭是什麼樣子？畫家貼身攜著的這一個枕頭，是用什麼質料做成的？裡邊的填料是什麼，大小輕重又如何，竟可不礙事地讓人攜來又攜去？既然是個窮畫家，想必它不會綾羅綺緞鑲金掛玉，而是個樸實耐用輕便的枕頭吧。

　　只是當人把臉貼上去，把鼻沉在它裡時，就像七百年前，那不幸的王子把臉貼上他的枕頭時，那一瞬，枕面都是一樣不能再細緻柔滑，枕裡不

能再酥軟溫暖，而唯屬於愛人的那一股奇異的體香，也都是一樣不能更馨甜醉人的。

　　稱自己為和平隊的人犯，頭臉都給掩在布巾下，只留出兩只眼睛。畫家的雙眼，像視鏡被徹底關閉而陷入漆暗前，盈目的必定是一張以故鄉為命題的告別作吧。

陳澄波
夏日街景
油彩畫布
100×80cm
1927

　　既然被定為叛亂罪，本應用來畫圖的雙手，想必要給反剪到身背去。這一次出門，可不方便攜帶那枕頭了。

　　陳澄波的枕頭，留在了哪兒？放去了哪兒？遺落在那兒？還是給沒收了，拆毀了，扔棄了，丟失了？

　　枕頭不見了——1947年3月25日，台灣嘉義火車站前槍聲徹響，時空凝聚，和那玉縷金帶枕一樣，它也從人間消失，進入永恆。（原載：聯合報—聯合副刊，2005年3月25日）

陳澄波
嘉義街景
油彩畫布
51×116.5cm
1934

陳澄波
嘉義公園
油彩畫布
60.5×72.5cm
1937

光陰憂鬱 趙無極1960-1970 年代作品

合照

　　兩張相片，對畫家趙無極來說，也許特別具有意義。

　　乘船去巴黎進修的那天，親朋十幾人到碼頭送行，父親把旅行證件交給他以後，大家一排站好，拍了張全家福。

　　「那天上海天氣冷而晴朗，」1991年趙無極在自傳中回述，「我記得全家都是西式打扮，男士穿大衣，女士梳著洛琳白考兒式的髮型。」畫家的記憶不完全正確，父親穿的是中式長袍，母親梳了髻，不過照片裡人人看來的確是時髦又富裕。姐姐妹妹、弟弟、叔叔嬸嬸等，擁列在父母親的身邊。一同出洋的妻子景蘭笑得很開心，抱著兒子嘉陵的兩隻手似乎不得力，還得用一隻腳從下提撐著。二十七歲的畫家站在妻子的斜後方，衣著挺刮，表情嚴肅，倒是有點緊張的樣子。

　　這是1948年2月26日，國共會戰已經進行到最後階段，一年內紅軍就要渡江下南京，取上海，時代倉皇。身為上海銀行家的父親，對局勢不能更敏感瞭解，必定是料到劫難就要來臨，所以決定送子出洋吧。然而無論照片的表相底下藏伏著怎樣的焦慮不安，在相機鏡頭前定格的那一瞬間，時光仍舊富有，愉快，充滿著祝福和期許；快門按下，記錄了即將消失、再也不會重現的景象。

　　碼頭照片裡的人物，從十四歲就在一起，共同生活了十六年的妻子，後來在1952年離走；始終鼓勵和支持的父親，1968年文革中不堪凌辱而去

█ 趙無極離開上海前往巴黎時所攝　1948年2月23日

世；和畫家最親的小弟，1974年三十七歲時用煤氣自殺；1979年叔叔在台
北自殺，同一年大弟病逝於美國。母親則在1975年去世了。

　　另一張照片，拍在畫室中，漂亮的女子坐在相片的左邊，斜著上身往
右邊的畫家依過去，手臂搭摟在他的頸後頭，表情和姿勢都充滿了憐愛。
他兩眼直直地看著她，笑得像個受寵的孩子，只有戀愛中的人才能這麼的
親暱旖旎呢。

　　1959年旅經香港時，已經和第一位夫人結束關係的落寞畫家，遇見本
名陳美琴的邵氏影星朱櫻，第一次見面就愛上了她。他要她放下一切跟他
一起去巴黎，她答應了。

　　美琴是位「極其標緻的美人」。攝於1970年的這一張合照裡，她那
「姣好的五官，帶著一種既嬌柔又憂悒的氣質，」畫家自傳裡記憶得最完美。

　　很多年過去，記寫失去的愛人，仍舊充滿無比的慕情：

美琴的美麗，有如明星的燦亮，同時她又有在憂患中成長的一份超越年齡的成熟。她聰慧，卻始終保持一種少女的清純。我們沉浸在無憂無慮的愛戀中……

重獲愛情，畫家又找回精力，一下子就完成了九幅畫。「只要兩人相愛，一切都不是問題」，畫家說。從1960到70年代初期，和第二位夫人共同生活的時間，趙無極出品了一系列佳作，其中不少

■ 趙無極和美琴，攝於1972年初。

是一生性的傑作，達到了創作的高峰，建立了個人典型風格：

我看到從1960到1970這十年中，我從一到法國就開始的工作，有了具體的成果。……這十年，從許多方面來說，都是我走向成熟的時期，也是充滿不幸的歲月。

歲月不幸，風格趨向成熟，兩件事同時發生，畫家自己說出了1960-70年代生活的特質。這段時期的作品往往瀰漫著某種幽邃淼遙的，憂鬱的氣質，以前不曾出現過，以後也難再見到。

鬱的容顏之一：傳統美學

鬱，在中國繪畫中並不陌生，幾篇著名的早期畫論不約而同都寫到它——11世紀的李成在〈山水訣〉中，使用了「鬱然有蔭」來描述樹石的秀潤挺茂。12世紀郭熙在〈林泉高致〉裡，說到如果無法親身徜徉林泉，與煙霞為侶時，訴之妙手，能使美景「鬱然出之」。12世紀的米芾不止一次談到山水的「鬱蔥」和「鬱蒼」。

鬱在這些地方大約都指向視覺，如果仍借用古代的語言，它是「深渺遙嶷」的巒岫，「茂密挺秀、淒然生陰」的樹林，「危絕寂寥」的澗谷，「蕭蕭迤邐」的平野，「縈紆深虛」的河景，或者能用荊浩的話來總結的「真思卓然，氣象幽妙，深不可測」的深度自然。

畫家用筆墨尋求「鬱然」，成績斐然。董源的〈瀟湘圖〉、郭熙的〈早春〉、范寬的〈谿山行旅〉等作，從各種角度出示了鬱的蓊秀、郁森、凝靜的本質，定立了北宋山水在歷史上的光輝位置。

上邊這些古代描述繪畫的文字裡，有一組詞彙特別要引起我們的注意：「蒼」、「淒」、「寂」、「蕭」、「虛」等，在上下文中的使用和放置，像路標還是暗碼，有意無意間，已經在提醒和指引著我們，前去精神上的鬱的領域——李成、巨然、范寬、董源等的畫作在林木鬱然間，總是蘊漫著淒滄的氣質，這種效果只不過是因為時間沉澱在絹紙裡，絹面黯黯了，於是森森然櫬托出鬱憮的視境，還是更因為神經敏銳的畫家受感於景色時光，面對了宇宙和生命的邈茫虛惚，心裡生出一股憂鬱按捺不住，在筆墨中泄露了真情呢？

如果我們從畫面憂鬱就說范寬、董源等人可能性情憂鬱，自然是種跳論，目前所見有關資料也不足以支持這樣的推想。只是在藝術創作上，外相出於心源是個普通常識；視覺上的鬱然如果不貼依著內心的鬱然，或者說，如果沒有心中的鬱，景面上的鬱是否能呈現到這等動人的程度呢？

▌趙無極　婚禮　油彩畫布　22×19cm　1941　景蘭藏（左圖）
▌趙無極　女孩頭像　油彩畫布　26.5×22cm　1942　畫家私人藏（右圖）

　　中國美學以公共道德意識和人倫規範為正統，訴求君子的德風、人的平衡、和諧、與社會／世界的協調。藝術可蓊鬱蒼鬱，卻不可以抑鬱憂鬱。因為後者與人性中的曖昧，晦澀，焦慮，恐懼等，同屬於黑暗，令人不安不能讓它們出現；非主流、反人倫的活動不能去鼓勵，畫面若透露了這樣的的訊息，如果無法加以剔除，就得要運用「文人畫」的則守，起動儒家人格論，或者民族主義、家國意識等，來改換面目，努力收編。例如遇到了卓越的異類，像乖謬的米芾、精神病患徐渭、頹廢派陳洪綬、躁鬱病狂八大山人、神祕主義者吳彬等，都不便觸及他們的心理真實情況，還得把所謂「勃逆」「反常」等解讀到狷介文人、放逸隱士、愛國遺民等等的範疇內，才好編入正史。

　　固然讚美視覺的鬱，對心靈的鬱，對鬱的深沉晦黯的內在，古典藝術敘述是否刻意迴避，緘默，甚至壓制修改，從史蹟中扭改刪除了它們呢？

　　北宋的憂鬱失落在時空裡。作為一種動人的原質，鬱被人忽視和遺忘，近千年時間，只再現在龔賢（1618-1689）、弘仁（1610-1664）、傅

抱石（104-1965）、李可染（1907-1989）等少數幾人筆中。趙無極以鬱鬱然而貼近北宋風格，卻在中國的疆界以外，超越了古、今時空，中、法民族，東、西文化，承接了原祖的卓越藝術品質，和它對話，由它引領，與它共航。

鬱的容顏之二：不幸歲月

正是在同一時期，畫家妻子落入了嚴重的憂鬱症。

美琴的鬱症，病理上也許是因為甲狀腺失調，基因可能是性情太敏感細緻，實因或是因為放下一切後，被置入了一個失語失位的陌生環境。

1960年左右，她的精神更沉淪。

鬱在真實生活中出現，它的寫實容顏，趙無極記錄得不能更痛切：

有一次，在大奧古斯丁河岸邊，美琴以為有人要迫害她，瘋狂向前奔，幻覺使她整個人完全走樣了，我跟在後邊追趕，撞上一位朋友拉貢，我還記得他眼中流露的驚慄。

■ 李可染　萬山遍紅　69x45cm　1973　北京中國美術館藏（上圖）
■ 龔賢　千岩萬壑圖　軸　紙本水墨　62×102cm　1670左右　蘇黎世里特堡博物館德諾瓦茲收藏（下圖）

▌趙無極　入港　油彩畫布　130×162cm　1953　紐約 Herbert F. Johnson 美術館藏

　　這天，我從拉貢的眼中了解了我的處境，以前我一直避諱，現在不得不接受事實。

　　那幾年的日子，對畫家來說真是一場噩夢：

　　我覺得好像被一種不可抗拒的力量所牽引，瀕臨滅頂。心中充滿罪惡感和悔恨。可是——我的愛情無能為力，我眼看她一天天沉入病痛，一次次的發作，使她油燈耗盡，了無生意。

　　第一位夫人失去，畫家「深受屈辱，一直到今天，仍覺苦澀。」這一次失去何止苦澀能嘗盡。美琴的病使他覺得驟失所據，宇宙茫茫，平常總能使自己安寧的繪畫，現在反變成了負擔。1968年以後他精神越發不濟，

失眠，開始酗酒、開
快車，胡亂交際，想由
頹唐行為來逃避和忘
卻，自己也瀕臨崩潰。

　　他對工作感到力
不從心，1970年左右，
「我無法再提畫筆」。

　　那天在河岸邊，
從拉貢的瞳仁裡趙無
極看見的豈止是憂
鬱；如果憂鬱有其國
境，恐懼是它的疆
域，他從友人眼中看
到了的是自己的處
境，是地獄。

▌趙無極　陽光亭臺　油彩畫布　162×130cm　1954-1955　巴西瑞歐德
華內柔現代美術館藏

　　藝術何其不忍，用繪畫傳統、風格等來指導畫者，多屬於物理性學習瞭
解，總是不夠的，非得要他親身經歷和身悟了大破壞、大災難，而不可使他
有大成就。趙無極是多麼的幸又不幸。不幸的是，親愛人物一一離滅，別人
或能因而解脫了吧，他卻得活著，身受又擔承；幸的是，人間以生命極端情
況相告，終究要教誨他、成全他。

　　於是眾人的離，讓畫家入，眾人的滅，滋育了他的生，一旦烆鍊出風
格，種種都成為創作上的福造。藝術深度何其輕鬆就獲得，趙無極的成績，
指出的正是創作的懍然本質。

　　苦苦給折磨了十多年，1972年自決時，美琴才四十一歲。

　　很長一段時間，畫家「不管在畫室裡，在失眠的夜，仍舊揮不去美琴死
亡的陰影。」

夜很長，夢很辛苦，然而愛人雖然逝去卻依舊相伴，就像夏卡爾的貝拉（Bella）和達利的卡拉（Gala）成為他們藝術的源泉，美琴也幻化成趙無極的守護神祗，使他不但縱由繪畫傳統，更橫由生命離合的兩種方向，與憂鬱會面，共行，切磋出一段輝光。

1960-1972：無邊的夢魘，豐饒的地獄

1960年左右，畫家結束了前一時期的類似保羅‧克利的甜美輕盈，停止玩弄篆字形象，控制了繪畫文學化的傾向，不再用圖象來述說故事；現在他進入的是視覺藝術的本質——空間。

空間，空間的調度操縱，和顏色在空間的運行，變成主要關切。這空間是畫框框出的面積，屬於外視的範圍，也是畫框框不住的看不見的內在，屬於心性。空間由兩者組成，重點更在後者；「我的畫成為情感的指標」他說。

繪畫活動是尋找和遇接空間，跟它周旋，爭執，協商，外在和內在都得處理，以便建立共存的關係。空間不是平面的，而是能穿透的，一旦從畫面開始視的旅程，就要往畫裡進去。後者在視相上有點接近傳統中國繪畫中，郭熙在〈林泉高致〉裡提出的「三遠」中的「自山前而窺山後」的深遠，也有點接近後來韓拙（北宋）在〈山水純全集〉裡又加上的，「景物至絕而微茫飄渺者」的「幽遠」。

空間不只是上下左右展開的畫面，經營空間也不只是劃分切割這畫面，在其中佈置體積和形狀，迭錯出肌理層次等，於趙無極，空間是持續蘊生著的深度，經營空間是往裡去的航行。

在外視的層次，顏色形成不定形的組合，和空間玩弄構局上的有和無，虛和實，疏和密。在內覺的層次，如果空間是心，顏色就是心思；如果它是夢，形式述說的就是夢的本事。

▌趙無極　14-10-60　油彩畫布　162×130cm　紐約 John Power 先生及夫人收藏

如果可以借用宇宙／世界莫非都由人造出的理念來解釋，趙無極的空間，與其說是和結構、形式、色彩等同屬於繪圖性元素或條件，不如說它顯示了一種人的存在，一種情感的場域。而畫家處理空間，固然是在摸索、經營視覺的廣度和深度，更是在和生命的虛無情況，一個黯夢，搏鬥着。或者說，趙無極的空間是生存的情況，是夢的空間，他的繪畫活動是心的歷程，他和空間的關係是一個存在主義性的，怎麼讓自己和世界和平共存的問題。

　　情緒、意識，意念等湧現，有柔弱脆薄的時候，也有亢奮剛強的時候。脆薄時，它們動作曖昧遲緩，細細地在那裡猶豫皺搓；剛強的時候，就狂筆、搶筆、快筆很多，色重色濃，以便傾訴激動。色中往往加白填白，好像水墨畫中的飛白，穿梭鋪陳之間為畫面帶來呼吸和光，或者提醒時光的飛動。

　　情念具有無中生有、虛中招實，呼風喚雨的能力，同時進行著摧毀和創造，訴之於畫，它是〈14-10-60〉裡的細緻的色調，〈24-4-61〉裡的層次，〈14-11-61〉和〈繪畫‧1962〉裡的，持續在高速中進行著的解散和重組，狂暴的分裂和彙集，放縱又扼制，凝聚，和衝馳。

　　這麼浩茫沉寥，黑暗不見底，沒有依靠的漂浮掙扎著，真叫人害怕又慌張。情緒醞釀，緊緊的逼纏過來，用力拋甩，絕望的盤旋和撞擊，只想衝開擋阻，擊碎壓迫，讓鬱悶和悲哀迸灑，濺飛，奔滅。

　　不能調伏的感覺，傾訴不了的懷思，歡聚和別離，愛戀和失戀。是欣喜還是悲怨，得意還是失意，讚美還是譴責，憐惜還是遺棄？它們的定義都很倥傯，沒法子解釋清楚，雖然件件在感性上都純粹又強烈。落置在沒有邊界和底線，沒有終點或目標，位置不明，前程邈茫、飛馳的空間，它們——用畫家自己的語言——「如何混合、如何對立、如何相愛、如何相斥」，形影不離，共分命運。組合順利的時候，景象就很明麗暢快，但是廝纏的時刻可更多，於是航程也常常掙獰。

於趙無極，繪畫是否更是一種在不斷揉捏顏色，和空間搏鬥的行動中，一再的自我解構、重組、尋找、定位和提昇，一再試著從噩夢裡醒過來，和生命虛無情況取得和解的行動呢？

1972年3月，美琴自殺，春天變得極其殘酷。4月，畫家收拾行裝，開始沒有定向和定時的旅行，去故鄉上海，再見二十四年不見的母親，去北京、杭州、無錫等地。

▌無極　24-6-61　油彩畫布　146×97cm

1972年，文革的高峰雖過，民族驚魂未定，外的情況和內的情況應照衝擊，沒有行程的旅行調伏不了心中的惶慮。他記起小時候和父親一起看家裡收藏的書畫，記起幼小的自己怎麼用毛筆一筆一筆的寫字。他再拿起毛筆，發現「宣紙純白的光彩如一種暴風雨後極溫馨的寧靜。」

從簡淨的水墨裡，心中的原鄉出現了。

畫家離開了中國，卻獲得中國。他開始畫一張大畫。

趙無極　14-11-61　油彩畫布　130×162cm（上圖）
趙無極　繪畫・1962　油彩畫布　114×195cm　1962　巴黎私人收藏（中圖）

燃燒

現藏巴黎國家美術館龐畢度中心的「紀念May」（紀念美琴），至今仍是趙無極畫作中最大的一幅。它只使用了兩種色系；右上角和前景置放了一些黑色，滂沱的橘紅色流淌過畫面。▌米友仁　瀟湘奇觀圖　北京故宮博物院（局部）

油質像水質一樣飽滿，筆過處，尤其在黑色的周圍，橘色大量淋漓沁浸，現出水墨畫的效果，油彩像墨彩一樣地透明起來，畫面變得湮氳迢渺，不由得使人想起宋代「米家山水」的代表作，畫家十分喜歡的米友仁的〈瀟湘奇觀圖〉來。

我們試著來瞭解這張傑作——

黃昏時候，霞光醞透了天地，滲透了雲層，湧起了海水，宇宙氤氳，島嶼浮沉，從右上角，夜就要安慰地擁罩過來，全體閃爍著匯歸的絢麗。

或者，大火在焚燒，熊熊一片掠過畫面，只留下焦黑的幾塊椿岸，火焰就要熄滅，而黑暗正逐步進襲並且吞沒一切的時辰，全體閃爍著終局的輝煌。

還是法國作家雷馬希（J.Leymarie）最有心思，把它比成了一則愛情故事：愛在暴亂後，以無比的溫柔承受了結局，如同波特萊爾的詩句寫的，太陽從最深黯的水中昇起，依舊照耀光明。

無論怎麼去解讀和比擬，就像憂鬱在北宋山水裡瀰漫成輝光，那劇痛之後的悲傷處處淌漾，在這裡也化為普及的光茫，一遍照耀著畫裡和畫外每一處地方。

▌米友仁　瀟湘奇觀圖　北京故宮博物院（下圖）

　　1972年9月10日，〈紀念美琴〉完成，畫家把它送給瞭解又厚待他的法國。梵谷畫完〈萬鴉黃昏〉，一槍結束了自己生命，趙無極畫完燃燒的憂鬱，卻從灰燼中再生。如果紅樓寶玉歷盡悲欣而能擔負補天的任務，趙無極經過許多生滅悲歡，也終能使生命依藝術而昇華，或者說，藝術由生命而持續。

　　他畢竟穿過了外在的囂動，把現象、姿勢都留在後頭，航進內裡，航進細膩的心境，感覺的隱密，情緒的核心，精神上的深域，航進20世紀中國繪畫鮮有人能進入的靈性時空，在鬱黯中閃爍著輝光的夢域，進入時光。

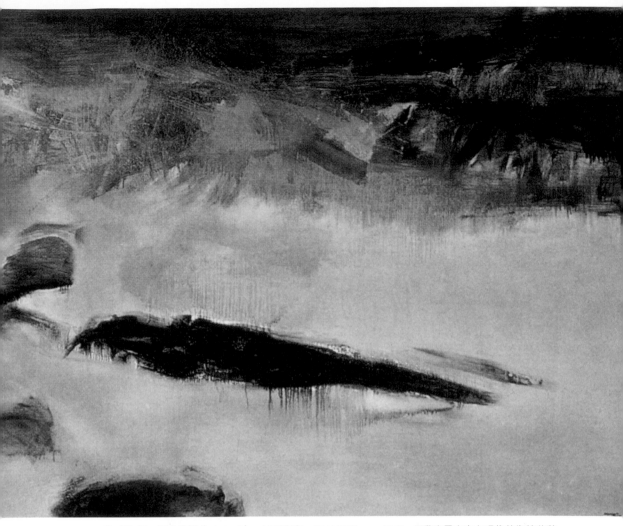

▋ 趙無極　紀念美琴（10-3-72）　油彩畫布　200×525cm　1972　巴黎龐畢度中心現代美術館收藏

時光

　　高齡八十餘歲的畫家，現在心都放在工作上，什麼地方也不想去，一幅畫一旦開始，不畫好它就不安寧。

　　筆擱下的時間，在空靜的工作室裡，畫家會不會又拿起前邊提到的那兩張合照呢？照片的紙地已經泛黃了，人物五官也有些模糊了，可是容顏都銘記在心，每一面都不能更清晰。

　　轉瞬間，一切又回到了很多很多年以前，那兩度的美好時光，兩次的啟

▌趙無極
14-7-6／28-1-71
油彩畫布
200×162cm
1961～71

程。第一次使他走上再也不同於留在中國境內的同業們的發展路程，從眾中穎脫至世界水平。第二次使他轉向豐饒的內在，他人不能執行的內航。

　　親愛的人一一再現，都還是原來樣子，在空淨的畫布前，他們栩栩行走，徘徊流連，逐漸變成了顏色，匯成了形狀，就像記憶在夢的空間踟躕成情節，它們也在畫的空間爍動成視象。

　　憂鬱沒有疆界，它的鄉域在無極的時光中，何其深邃豐郁，何其寬宏安慰。依舊懷抱著對自己的期許，載負著眾人的祝福，畫家持續航行，上升。（原載：《藝術家》，2003年7月號）

虛實 傳宋人〈溪岸圖〉

　　〈溪岸圖〉有「董源」落款，據說是張大千由徐悲鴻處換來，王季遷（己千）先生由張大千處得來，唐驪千先生（Oscar Tang）從王季遷那裡買來，未來要捐給紐約大都會美術館。唐氏來自香港紡織業世家，和曾經是大都會美術館中國部門主持，已退休的方聞教授是姻親。2003年大都會特別為〈溪岸圖〉舉辦研討會，會議和相關出版品都由唐氏基金會贊助。

　　研討會名為「中國藝術的鑑賞問題」，發言者多屬中國藝術史方面的名學者，包括了美國的李雪曼（Sherman Lee）、高居翰（James Cahill）、班宗華（Richard Barnhart）、方聞、翁萬戈、何惠鑑、台灣的石守謙、中國的啟功等。方聞和王季遷二先生認為〈溪岸圖〉是董源真蹟，高居翰教授認為它是1950年後張大千偽作，其他人多認為把它歸之於董源或張大千都有疑，但是可能是件10世紀作品。高居翰曾任教加大柏克萊，方聞曾任教普林斯頓，各主持美國西、東兩岸學院中國藝術史研究長久，著作等身且擲地有聲，教導出的無數門徒子弟又接續成為現今中國藝術史界很多場域的負責人。兩位各居兩岸，形同教主，聲勢無人敵，在學術論述上，雖然都以風格論為主，卻時為涇渭，很多場合都公開對壘，如同鼎立的兩宗，一山的二虎。發言人士多已高齡七、八十，以後是否還能有這樣的聚會，誰都不敢說，會議也就生出最後對決的氣勢。武林各方湧來觀戰人士，十點開幕，九點不到，美術館門口就出現了壓壓等待的人群。

　　李雪曼先生發言只有五分鐘左右，說了兩次「tiresome」，畫得「叫人煩」，否定了10世紀的可能，似乎對〈溪岸圖〉不屑一顧。高居翰氏提出十四點質疑，舉出了構局不明、筆墨不清，董源不可能犯的種種技術錯

誤，非北宋時期畫法等等，同時用幻燈片圖示張大千各種贗、仿作品的細節部分，對比出和〈溪岸圖〉的近似。方聞列出從6世紀到17世紀的不同畫作，以切片圖出示歷代各種處理山水形式的方式，參定〈溪岸圖〉在空間、結構等等上的10世紀董源性位置。石守謙提出南唐〈江山高隱〉圖，講解有關山水類型的演變。沒有出場的古原弘伸則在目錄論文中用十個證點，舉示了張大千在贗仿和售銷兩方面都令人咋舌的高妙手腕，呼應了高居翰的論點。

古原先生記寫張大千在徐悲鴻第二次婚姻上起的作用，推論此畫出現世面的真相。據古原先生考證，1949年以前，〈溪岸圖〉並不存在。1944年2月，徐悲鴻為湊足蔣碧薇要求的一百萬元贍養費而窘急，張大千乘虛而助，經援徐悲鴻，同時把一張據張大千說是金農的畫作──可能也是張氏自己的偽作──送到徐悲鴻那兒。據張大千以後稱，他是用這張金農換得了徐悲鴻收藏的董源〈溪岸圖〉的。後來徐悲鴻終於離婚成功而再婚，既然曾經受惠於張大千，古原先生推論，徐悲鴻不得不順從張大千的意思，寫了一些語義曖昧的信件、題跋等，為張大千將來為某畫製造董源之名提供方便。於是一張來源不明的畫，或者就是張氏自己的一張偽作，終能在權威書寫文件的托持下，以董源真蹟的身份現世。

古原先生提出的十點很是有趣，雖是學術論點，讀來更像推理小說的精彩情節。如果借用曹雪芹的「假作真時真亦假，無為有處有還無」的說法來看，其他學者們的嚴嚴的風格論、形式論等等，清晰如目擊的圖片等等，盡都像臆言幻象，而古原先生娓娓道來的生活傳聞，饒有趣味到虛構一般，才真正是說出了實情呢。

眾學者們的看法在研討會之前大都已為人知，沒有特別讓人驚奇的地方，但是各個振振有辭，也很有興味。20世紀學術研究多少都受到現代、後現代的衝擊，世紀末更被解構論、文化論等顛覆得七上八下頭昏腦脹，

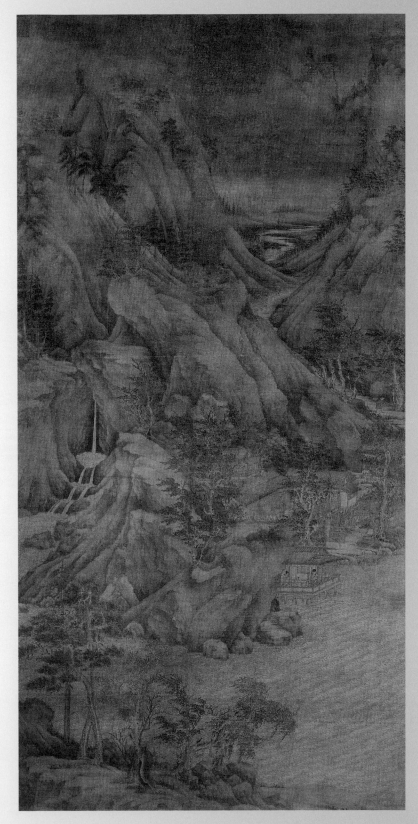

■ 傳宋人
溪岸圖

中國藝術史卻如老僧入定,不受影響。眾學者中,班宗華語氣最嚴肅。謝伯軻(Jerome Silbergeld)作協調人時,在台上除掉外服,露出裡邊的裁判裝,帶來輕鬆喜劇效果。四位中國代表只有石守謙一人發表論文,雖然可以用中文說話,其他三位都坐去長桌的另一邊,不開金口,會場也就沒聽到來自畫作原鄉的聲音。

過招的事沒有發生,高居翰和方聞二氏對話之間竟出現了一種難得的謙容,於是擂台賽的激烈不見,卻有了重聚會的歡悅。中國繪畫史界的碩果式人物一排列坐於台,也是難得的景象。

〈溪岸圖〉是董源還是張大千,關係著畫作本身的身價、有關各方的信譽和畫史研究,好在董、張兩位都不會現身對證,誰也定不了案,於是會議結束的時候,台上台下人人都能維持己見,不相妨害,皆大歡喜。

大都會二樓專展中國美術的迪倫展覽廳(Dillon Gallery)新闢「王己千家族畫廊」,展出王氏收藏歷代書畫近七十件,同時展出王氏仿古三幅和創作六件。所有展出作品,除已各入公、私收藏的部分以外,都待價而沽;在展覽室現場,不時可以聽到和交易有關的低語。

樓下討論著學術,樓上談論著售情,不知在這安靜清涼的陳列室中又進行著怎樣的外人不明其妙的美術館/策劃人/學者/收藏者/贊助者/商家等等之間的奇妙運作,使人不由得想起布魯克林美術館的「煽情」展來。大都會博物館,是否像前者一樣,也提供了商業功能呢?

只是在這裡,不但同時展出了收藏家/畫家/畫商集一身的王己千氏的個人創作,還由高級學術會議配合支持,大都會給予王氏的殊榮,想必人人都要羨慕。

藝術品的出處或「來源」(Provenance),一向是個麻煩問題,仿摹、剽竊、掠奪、戰亂等發生率越頻繁,事態越嚴重。一件真偽有疑,來源曖昧的作品,如果能得到學術界的定位,或者由美術館展出,就能像灰姑娘

妙化為美公主一樣，假能成真，非法可變合法。大都會一次伊拉格古文
物，因其中有一片來源不明的古磚殘片而受到質疑，然而一旦擺進了晶
瑩的櫥櫃內，刊印在目錄裡，土磚的身份便隨之改觀。無論是不是董源真
品，〈溪岸圖〉成為畫中「名流」──celebrity，也是沒有疑問的。

　　北宋大師常以一、二件作品為世人知，後人常依此而釐訂典型風格。
然而他們的面容是否也就限此一、二？誰也不敢說。不管史學家們把風格
定位得如何明確肯定，藝術創作涉及心靈，心靈有無法預測的幻變，這件
事，現代是如此，古代也沒有例外。在個人風格或者時代整體風格上，學
者們或者可以認同典型，可是對非典型的存在，卻也是沒有人敢全然否定
的。

　　世間所藏傳董源大約有七、八件，其中北京故宮的〈瀟湘圖〉，台北
故宮的〈龍宿郊民圖〉，和日本兵庫縣黑川館的〈寒林重汀圖〉公認最可
能是董源真蹟，或者最接近董源的早期摹本。

　　和三幅名作比較，〈溪岸圖〉有像和不像它們的地方。可是像並不表
示就是董源，不像就不是董源，誰知道真正的董源是什麼，他的風格幅度
又多大呢？何況，張大千是贗仿專家，心眼之精密、考慮之周詳、經驗之
老到，技術之高明，如古原氏所舉，處處都達化境。風格方面的辨識、形
式筆墨等的得失、材料等的真偽，哪有學者們戴著眼鏡拿著放大鏡比察得
出來，他卻看不見的？誰還能比他更明白董源、巨然、荊浩，或者宋、
元、明、清是什麼，不是什麼？焉有反對者舉出的破綻他防避不及，擁護

▌董源　瀟湘圖
141.5×50cm
北京故宮藏

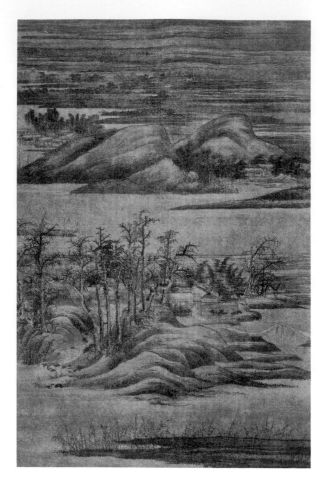

者舉出的優點他偽造不了的？據說張氏一生有畫作三萬件左右，其中或會引出類似〈溪岸圖〉事件的是否還有呢？若不是張大千自己說出口，例如倫敦大英博物館收藏的張大千摹製巨然圖，還有他那箱為作假而刻製的印章露了世面，某些畫作恐怕現在還在被當做「北宋巨作」呢。

張大千一生很多精力用在贋仿和酬應活動上，大量作品裝飾性太重，這些活動固然使他維持了美食美居的優渥瀟灑生活，卻也消耗、稀釋了他創作的強度，使他很快就離開1940-60年代，例如在「青城山圖」系列裡曾經出現過的一種對創作的嚴謹認真，而在中期就開始筆滑色艷，形浮於紙，雖然才氣傲人，終究不能臻至諸如傅抱石、李可染、陸儼少等的淳厚深沈。張氏風格之中有一種潑墨、潑彩畫法，畫得筆飛墨沱彩瀉，眼相華麗嫵媚，廣受好評；所有都飄浮在紙面上，沒有一處沉入紙裡，其實輕浮。以傳統水／彩墨為媒體的中國畫家，包括有盛譽的吳冠中和比較業餘性的高行健，都有一樣的問題。西方評家們批評晚年的畢卡索自我陶醉在盛譽中，畫風變得虛妄又重複。張大千一生創作歷程和畢氏極不同，後來表現卻類近。

還是回來〈溪岸圖〉吧；張大千當豪才而無愧，一種霸氣在自創作品中

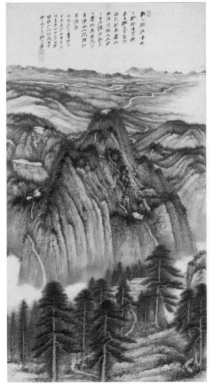
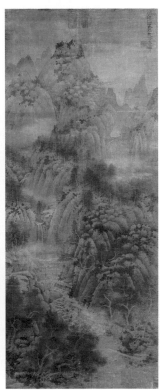

■ 張大千
峨嵋圖
（左圖）

■ 張大千
做巨然茂林疊嶂圖
水墨
185×74cm
約1951
倫敦大英博物館藏
（右圖）

■ 董源
寒林重汀圖
181.5×16.5cm
日本兵庫縣黑川
館藏（左頁圖）

縱情曝露，可是在仿作中，他必須收斂，不可讓自性露出形狀，才能化身成被仿者。可是，就是怎樣小心地隱藏和偽裝，在墨筆邊緣不注意的地方，有時他也會失防而按捺不住，一溜手，在枝頭的末梢，水紋的一翻，河谷的彎轉，人物的眉梢眼角，露出不羈的筆鋒。此外，張氏以寫意取勝，攬荷花美人山水等等入筆，不過都是為了展現自家豪情，所以心不在山水美人荷花，而在構局的氣勢，行筆的流動，墨與色的磅礡等。於張大千，體材是工具或媒介，它們為意境服務，本身沒有多少存在的意義。從這樣的觀點來看，張大千是一種顯身的畫家，表現個性遠比呈現物體更重要。他又是極其理性的，無論題材如何替換，依舊心思冷靜，從早期到晚期，從山水到人物到花鳥，筆內不帶情，某種程度上，和明季董其昌有點像，在酬送性質的畫作中，更常顯出職業性的滑練冷漠。

如果可以用以上對張氏風格的認識，來看〈溪岸圖〉──

▌傳宋人　溪岸圖（局部）

　　這裡，筆的速度似乎要緩慢很多，遲鈍很多，例如學者們提出的前景的水的部分，整片河水以重複的波紋，圖案式的，也就是李雪曼先生覺得累煩的方式，填滿了空間。還有前景的樹林，雖然只是一小片，每樹卻各具形狀和姿態，正如李氏所說「不自然到簡直要列盡了世上的樹形」。如果畫畫也像寫小說還是說故事，張氏是位巧匠，幾筆、幾個句子就能交代清楚。〈溪岸圖〉這裡的畫者可有點遲鈍，盡在那兒磨蹭囉嗦。

　　可是，這一被學者詬病的地方，卻正是〈溪岸圖〉的趣味所在，畫家的情性所示。他一筆一筆地皴描，慢慢在方寸間琢磨，好像對筆下的一樹一石一人一物，都有著某種情感或責任似的，全要把它們畫好。一種和張大千不同的，對重現題材，和對繪畫活動的專注，油然出現了。寫實主義當然不能用來談〈溪岸圖〉，但是應該可以說，〈溪岸圖〉的風格是比較重現性、圖繪性的，也就是說，畫家的注意不在表現自己，而在描繪物

體，呈現物形；如果張大千是位顯身的畫家，〈溪岸圖〉的畫家則是隱身的。這種本性的不同，不容易喬裝。文學中有「文如其人」一說，繪畫也一樣，在關鍵上也是畫如其人的。

結構、形式都不十分清楚，畏縮地不敢出筆，不厭其繁地描畫形體、填充空間。他有一種迂執，敏捷的張大千會看不起，一種遲疑，甜熟的張大千會不耐煩，一種虛謙，驕傲的張大千不屑有。誰知這麼一怯懦一躊躇，使畫面產生了兩種與張大千無關的優良品質——一是親切，二是「拙」，畫出了郭熙在〈林泉高致〉裡稱許的，一種「可行」「可居」的山水。

行和居在這裡，多到有十二位人物呢。

遠處的歸人中，二位還在河岸跋涉，一位再繞個山坡就接近中景的家園了；樹隙的後邊，瓦檐鋪陳，廳堂隱約可見，有人在房中收拾東西，有人端著茶盤走在迴廊上；窗扉後的女子不知彎身在那兒照應著什麼；路邊的柴門就讓它半開，好迎接兩位完工回來的牧人；他們領著牛，再走幾步路就進家園了；臨水的亭閣裡，主人夫婦帶著兩個孩子，是剛吃過晚飯吧，正在閑適地觀賞著美麗的河景呢。從衣冠打扮，略胖的體形，臉上空空然的模樣，亭壁上又掛著書畫來看，男主人想必是位得意的高士了。婦人抱著孩子，知禮地站在夫君的身後，倒是由她顯出了家居的安逸。

如果山水部分經營得差強人意，這一段徘徊在中景的人間部分卻處理得安祥，雍容，和諧，它不但導引我們閱讀山水，而且提供了敘述的興味，筆下也展露了處理細節的能力，例如在簑瓦、竹扉、柴門重疊的一段，畫家反覆玩弄重複、平行，又交錯的線條，排列出了像織花一樣好看的圖案。

他缺乏董源的菁英書卷氣，才情上遠遜於張大千，技巧更有待學習鍛鍊。但是某個心情合適的時辰，成就和歷史地位不在心上，沒想到要去仿造誰和誰，以前述所有的優點和缺點，他拿起了筆——

▌傳宋人　溪岸圖（局部，上二圖）

日光已經黯淡，黃昏要過去了，正中懸掛〈溪岸圖〉的迪倫展覽室旁，艾斯特蘇州庭院的格花漏窗從背後點上了燈。庭院昏暗，竹影在窗上搖曳，一日將去。這邊牆上圖畫裡的時間也近晚了。山巒已經恍惚，河谷和溪岸變得邈杳，在風雨到來前的最後的晚光中，山川林木屋舍和人物，都將失去形狀。

盛會會過去，喧譁會過去，心機巧思、虛名實利會過去。無論是出於誰的手，哪年畫成的，對一個普通觀者來說，都不要緊，因為畫者幻化自己成圖，就像圖中那幾位已經經歷過無數時空的人物，不過在安然的日常作息間，等待著另一次造訪。

如果有緣，而且兩廂情願，可以開始某種對談，某種傾訴和聆聽，要不就這麼不說話地靜靜面對著，處一會，也好共度和分享生命中的一個欣然的相遇，一截偶然時光。（原載：世界日報──世界副刊，2000年3月4-5日）

畫春 郭熙〈早春圖〉和《林泉高致》

數最特別的一幅中國古典繪畫，莫過於台北故宮的鎮館之寶，世界藝術的傑作──郭熙的〈早春圖〉了。

北宋山水構局多嚴實，這裡是鎏彩閃爍；北宋視觀多穩重，這裡是嫵媚晃漾。畫家的筆好像著了魔，還是畫中的物體都具有自己的生命，在一片初春的返光裡，全體都在奇妙地旋舞幻動著。

越看越是奇異，這些林木樹石，是大自然的靜物，還是精靈？巨嶺叢岩等，是物體的形狀面積，還是人體的部位器官？那些山徑、谷壑、窟隙、瀑泉、溪澗……是造化的勝景，還是身體的私密？

有關〈早春圖〉的論述多側重風格、哲學思考等。這裡卻把他和人體連想在一起，是否突兀了一些？

應該尋找推論的根據。

體和物

郭熙和郭思父子撰寫的《林泉高致》，在古典畫論中的位置，可以對等〈早春圖〉在畫作中的位置。從畫法一路寫到思維，《林泉高致》面面俱到，它從創作實踐來總結各方經驗，最關心的始終是繪畫的活動。

第一節〈山水訓〉，總括《林泉高致》的藝術觀，開門見山，第一段就提醒三件事──山水之為「體」和「物」，畫面的「展」和「覽」，和畫

家的「觀」（註1）。於是從客體，到畫作，到畫者，畫論明確列出視覺藝術的三個主要訴求，銜接成金字塔形的三邊緊密結構，而將塔基立在一個條件上——以「煙霞之侶」、「林泉之心臨之」（註2），也就是說，畫家必須經由渴慕和學習自然，和自然結合成伴侶性的親誠關係。

郭熙舉出兩個有趣的例子，來教我們怎麼觀看身邊的世界（註3）：

把一株花放進地上一個深坑裡，從上頭來看，花的四面體態就都得到了；

置一枝竹在月光下的牆前，讓它在牆面映出影，竹子就現出真正的形狀。

花的例子，指出的是視覺觀點和物體本身的「變態」能力，諸如郭熙在後邊說到的，從一山變出十百山（註4）的例子。竹的情況，從手中實物投影牆上虛形再移來畫面實虛，指示的是創作的歷程。

郭熙不斷提醒，山之為「大物」、「大體」、「體幹」，水之為「活物」、「活體」（註5），重複強調山水的體性和個性，主觀和變相：

春山淡冶而如笑，夏山蒼翠而如滴，秋山明淨而如妝，冬山慘澹而如睡。

如笑，如滴，如妝，如睡，多麼美麗的句子。讀著讀著，那山水的精靈已經婀娜前來，向我們展出了萬千種風情。

之後，論述出現了兩段稀奇的句子：

山以水為血脈，以草木為毛髮，以煙雲為神彩，故山得水而活，得草木而華，得煙雲而秀媚。水以山為面，以亭榭為眉目，以漁釣為精神，故水得山而媚，得亭榭而明快，得漁釣而曠落，此山水之布置也。

▌郭熙　早春圖　軸 絹本、淺設色　158.3×108.1cm（右頁圖）

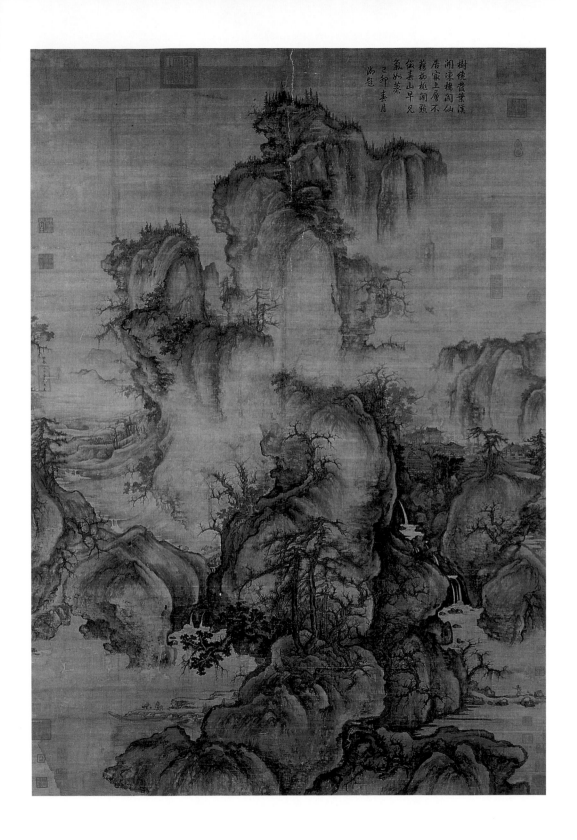

樹梢黃葉溪
澗凍搖風仙
居家上層不
藉物梳閒蛟
䖲垂山早兄
氣如蒸
己卯春月
御題

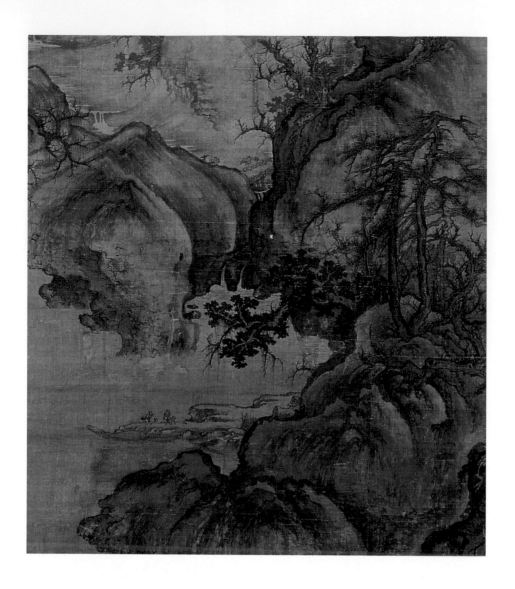

　　山有高有下，高者血脈在下，其肩股開張，基腳壯厚，巒岫岡勢培擁相勾連，映帶不絕，此高山也。故如是高山謂之不孤，謂之不什。下者血脈在上，其顛半落，項領相攀，根基龐大，堆阜臃腫，直下深插，莫測其淺深，此淺山也。故如是淺山謂之不薄，謂之不泄。高山而孤，體幹有什之理，淺山而薄，神氣有泄之理，此山水之體裁也。

　　石者，天地之骨也，骨貴堅深而不淺露。水者，天地之血也，血貴周流而不凝滯。…………

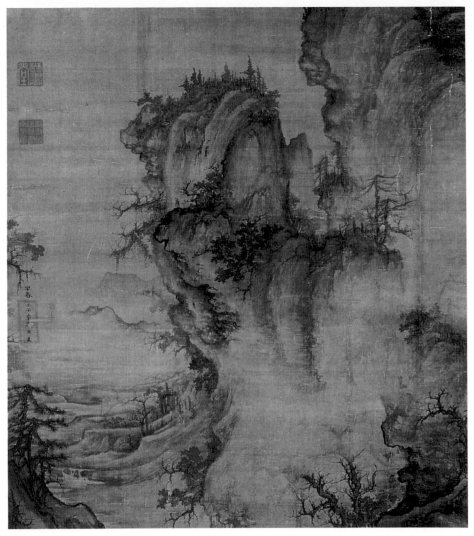

身體

山是巨大的身體，石是它的骨架，水是它的血脈，草木是它的毛髮；
水的臉是山，亭榭是臉上的眉毛和眼睛。山高高地站在那兒，肩部和股部
開張，雙腿厚實地踏在地面。巒岫像手腳一樣地拱擁搭連。中國畫論史
上，還真找不出另有段文字，能像以上的這樣，把山水結構比擬成人的身
體，還細陳身體器官、部位的了。

「山水訓」中，郭熙三次使用「擴充」一詞（註6），解說從外景擴充到意境——「景外意」，從意境擴充到心妙——「意外妙」（註7），一再提醒創作和閱讀雙方無限延伸的必要。

　　畫家這般叮嚀，我們是否也就在此試著「擴充」，從山體讀出人體，讀出早春的感官傾向，和它以達到感官和感覺的細緻敏感為創作的目的呢？當郭熙說「意外妙」時，這「妙」中，是否也包括了肉體的奇妙呢？對時光，身體如此敏感的畫家，應該不會完全不同意這樣的延伸罷？

　　北宋大師們，畫相雖然懍然，未必道貌岸然，不解風情。他們也曾年輕過，也曾年輕在春天過。

　　春天，季候開始回暖，空氣開始濕潤，深深吸口氣，胸脯充滿了馨香。身體開始柔軟，血脈開始流動，慾望甦醒，恍漾。

　　春天，草木滋萌，溪谷潺湧，煙嵐漂蕩，盈目皆是如畫的生態，濕潤，瀰漫，流漲。

　　宋神宗熙寧壬子五年——西元1072年，郭熙作〈早春圖〉，畫出初春的景致，初春的身體，初春的風流。在兩千餘年的中國繪畫史中，再也沒有另外一幅作品，能夠這麼地沈湎地浸淫著感官感覺，這麼地性感了。

　　面對〈早春圖〉，正像遇見絕代的佳人，如果用哲思、畫理來解讀，怕是要看不見她／他的風流，辜負了她／他的柔情；或許我們也應該在此打住論說，讓直覺和想像出現，因為唯有以靈敏的直覺和豐饒的想像，才能畫出這樣的好畫，才能欣賞這樣的好畫。

　　才能和畫者牽手進入自然，成為三人的佳侶，在早春的一片輝光中，互相啟發一齊昇華，一個無須言語的時刻，進入抒情的高潮。

註釋 《山水訓──林泉高致》

▌註1　畫山水有體，鋪舒為宏圖而無餘，消縮為小景而不少。以林泉之心臨之則價高，以驕侈之目臨之則價低。山水，大物也。人之看者，須遠而觀之，方見得一障山川之形勢氣象。若士女人物，小小之筆，即掌中几上，一展便見，一覽便盡，此皆畫之法也。

▌註2　然則林泉之志，煙霞之侶，夢寐在焉，耳目斷絕，今得妙手鬱然出之，不下堂筵，坐窮泉壑，猿聲鳥啼依約在耳，山光水色滉漾奪目，此豈不快人意，實獲我心哉，此世之所以貴夫畫山之本意也。

▌註3　學畫花者，以一株花置深坑中，臨其上而瞰之，則花之四面得矣。學畫竹者，取一枝竹，因月夜照其影於素壁之上，則竹之真形出矣。

▌註4　山正面如此，側面又如此，背面又如此，每看每異，所謂「山形面面看」也。如此是一山而兼數十百山之形狀，可得不悉乎！

▌註5　山，大物也，其形欲聳拔，欲偃蹇，欲軒豁，欲箕踞，欲盤礴，欲渾厚，欲雄豪，欲精神，欲嚴重，欲顧盼，欲朝揖，欲上有蓋，欲下有乘，欲前有據，欲後有倚，欲下瞰而若臨觀，欲下遊而若指麾，此山之大體也。
水，活物也，其形欲深靜，欲柔滑，欲汪洋，欲回環，欲肥膩，欲噴薄，欲激射，欲多泉，欲遠流，欲瀑布插天，欲濺撲入地，欲漁釣怡怡，欲草木欣欣，欲挾煙雲而秀媚，欲照溪谷而光輝，此水之活體也。
高山而孤，體幹有什之理，淺山而薄，神氣有泄之理，此山水之體裁也。

▌註6　今執筆者所養之不擴充，所覽之不淳熟，所經之不眾多，所取之不精粹，而得紙拂壁，水墨遽下，不知何以攝景於煙霞之表，發興於溪山之顛哉！後主妄語，其病可數。何謂所養欲擴充？
近者畫手有〈仁者樂山圖〉，作一叟支頤於峰畔，〈智者樂水圖〉作一叟側耳於岩前，此不擴充之病也。蓋仁者樂山宜如白樂天〈草堂圖〉，山居之意裕足也。智者樂水宜如王摩詰〈輞川圖〉，水中之樂饒給也。仁智所樂豈只一夫之形狀可見之哉！

▌註7　看此畫令人生此意，如真在此山中，此畫之景外意也。見青煙白道而思行，見平川落照而思望，見幽人山而思居，見岩扃泉石而思遊。看此畫令人起此心，如將真即其處，此畫之意外妙也。

國家圖書館出版品預行編目資料

行動中的藝術家美術文集
 / 李渝 著.--初版.
 -- 臺北市：藝術家，2009.09
 160面；17×24公分.--

ISBN 978-986-6565-37-3（平裝）

1.藝術評論

907 98009061

行動中的藝術家 美術文集

李渝 著

發 行 人　何政廣
主　　編　王庭玫
編　　輯　謝汝萱
封面設計　曾小芬
美　　編　張紓嘉
出 版 者　藝術家出版社
　　　　　台北市重慶南路一段147號6樓
　　　　　TEL：（02）2371-9692～3
　　　　　FAX：（02）2331-7096
郵政劃撥　01044798 藝術家雜誌社帳戶
總 經 銷　時報文化出版企業股份有限公司
　　　　　台北縣中和市連城路134巷10號
　　　　　TEL：（02）2306-6842
南區代理　台南市西門路一段223巷10弄26號
　　　　　TEL：（06）261-7268
　　　　　FAX：（06）263-7698
製版印刷　新豪華彩色製版印刷股份有限公司
初　　版　2009年9月
定　　價　新臺幣280元
ISBN　978-986-6565-37-3